豐子愷 著
汪家明 編

商務印書館

責任編輯	徐昕宇
裝幀設計	張 毅 麥梓淇
責任校對	趙會明
排 版	周 榮
印 務	龍寶祺

三心集

作 者	豐子愷
編 者	汪家明
出 版	商務印書館（香港）有限公司
	香港筲箕灣耀興道 3 號東滙廣場 8 樓
	http://www.commercialpress.com.hk
發 行	香港聯合書刊物流有限公司
	香港新界荃灣德士古道 220 –248 號荃灣工業中心 16 樓
印 刷	中華商務彩色印刷有限公司
	香港新界大埔汀麗路 36 號中華商務印刷大廈
版 次	2022 年 8 月第 1 版第 1 次印刷
	© 2022 商務印書館（香港）有限公司
	ISBN 978 962 07 6688 6
	Printed in China

本書中文繁體版由傳世活字（北京）文化有限公司授權出版。

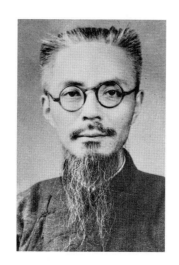

豐子愷

（攝於 1960 年）

目　錄

詩心

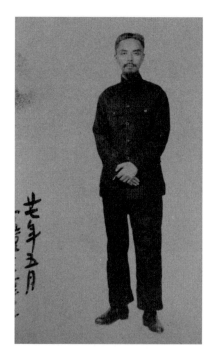

1938 年 5 月豐子愷在漢口

故 鄉

　　在古人的詩詞中，可以看見"歸"、"鄉"、"家"、"故鄉"、"故園"、"作客"、"羈旅"等字屢屢出現，因此可以推想古人對於故鄉是何等地親愛，渴望，而對於離鄉作客是何等地嫌惡的。其例不勝枚舉。普通的如：

　　　舉頭望明月，低頭思故鄉。（李白）

　　　白日放歌須縱酒，青春作伴好還鄉。（杜甫）

　　　共看明月應垂淚，一夜鄉心五處同。（白居易）

故園東望路漫漫，雙袖龍鍾淚不乾。（岑參）

不知何處吹蘆管，一夜征人盡望鄉。（李益）

等是有家歸未得，杜鵑休向耳邊啼。（佚名）

想得故園今夜月，幾人相憶在江樓。（羅鄴）

故園此去千餘里，春夢猶能夜夜歸。（顧況）

萬里悲秋常作客。（杜甫）

忽聞歌古調，歸思欲沾巾。（杜審言）

老至居人下，春歸在客先。（劉長卿）

羈旅長堪醉，相留畏曉鐘。（戴叔倫）

　　隨便拿本《唐詩三百首》來翻翻，已經翻出了一打的實例了。以前我曾經說過，古人的詩詞集子，幾乎沒有一頁中沒有"花"字，"月"字，"酒"字，現在又覺得"鄉"字之多也不亞於上三者。由此推想，古人所大欲的大概就是"花"、"月"、"酒"、"鄉"四事。一個人只要能一生涯坐在故鄉的家裏對花邀月飲酒，就得其所哉。

　　現代人就不同：即使也不乏歡喜對花邀月飲酒的人，但不一定

要在故鄉的家裏。不但如此，他們在故鄉的家裏對花邀月飲酒反而不暢快，因為鄉村大都破產了。他們必須離家到大都會裏去，對人為的花，邀人造的月，飲舶來的洋酒，方才得其所哉。

所以花、月和酒大概可以長為人類所愛慕之物；而鄉之一字恐不久將為人所忘卻。即使不被忘卻，其意義也得變更：失卻了"故鄉"的意義，而僅存"鄉村破產"的"鄉"字的意義。

這變遷，原是由於社會狀態不同而來。在古昔的是農業時代，一家可以累代同居在故鄉的本家裏生活，但到了現今的工商業時代，人都離去了破產的鄉村而到大都會裏去找生活，就無暇紀念他們的故鄉。他們的子孫生在這個大都會裏，長大後又轉到別個大都會裏去找生活，就在別個大都會裏住家。在他們就只有生活的地方，而無所謂故鄉。"到處為家"，在古代是少數的遊方僧、俠客之類的事，在現代卻變成了都會裏的職工的行為，故前面所舉的那種詩句，現在已漸漸失卻其鑑賞的價值了。現在都會裏的人舉頭望見明月，低頭所思的或恐是亭子間裏的小家庭。而青春作伴，現代人看來最好是離鄉到都會去。至於因懷鄉而垂淚，沾襟，雙袖不

乾，或是春夢夜夜歸鄉，更是現代的都會之客所夢想不到的事了。藝術與生活的關係，於此可見一斑。農業時代的生活不可復現，然而大家離鄉背井，擁擠到都會裏去，又豈是合理的生活？

廿四（1935）年三月十日於石門灣

無常之慟

　　無常之慟，大概是宗教啟信的出發點吧。一切慷慨的、忍苦的、慈悲的、捨身的、宗教的行為，皆建築在這一點心上。故佛教的要旨，被包括在這個十六字偈內："諸行無常，是生滅法。生滅滅已，寂滅為樂。"這裏下二句是佛教所特有的人生觀與宇宙觀，不足為一般人道；上兩句卻是可使誰都承認的一般公理，就是宗教啟信的出發點的"無常之慟"。這種感情特強起來，會把人拉進宗教信仰中。但與宗教無緣的人，即使反宗教的人，其感情中也常有這種分子在那裏活動着，不過強弱不同耳。

　　在醉心名利的人，如多數的官僚、商人，大概這點感情最弱。他們彷彿被榮譽及黃金蒙住了眼，急急忙忙地拉到鬼國裏，在途中

毫無認識自身的能力與餘暇了。反之，在文藝者，尤其是詩人，尤其是中國的詩人，更尤其是中國古代的詩人，大概這點感情最強，引起他們這種感情的，大概是最能暗示生滅相的自然狀態，例如春花、秋月，以及衰榮的種種變化。他們見了這些小小的變化，便會想起自然的意圖，宇宙的秘密，以及人生的根柢，因而興起無常之慟。在他們的讀者——至少在我一個讀者——往往覺到這些部分最可感動，最易共鳴。因為在人生的一切歎願——如惜別、傷逝、失戀、坎坷等——中，沒有比無常更普遍地為人人所共感的了。

《法華經》偈云："諸法從本來，常示寂滅相。春至百花開，黃鶯啼柳上。"這幾句包括了一切詩人的無常之歎的動機。原來春花是最雄辯地表出無常相的東西。看花而感到絕對的喜悅的，只有醉生夢死之徒，感覺遲鈍的癡人，不然，佯狂的樂天家。凡富有人性而認真的人，誰能對於這些曇花感到真心的滿足？誰能不在這些泡影裏照見自身的姿態呢？古詩十九首中有云："傷彼蕙蘭花，含英揚光輝。過時而不採，將隨秋草萎。"大概是借花歎惜人生無常之濫觴。後人續彈此調者甚多，最普通傳誦的，如：

勸君莫惜金縷衣，勸君惜取少年時。

花開堪折直須折，莫待無花空折枝！（無名氏）

今年花似去年好，去年人到今年老。

始知人老不如花，可惜落花君莫掃。（岑參）

一月主人笑幾回？相逢相值且銜杯。

眼看春色如流水，今日殘花昨日開。（崔惠童）

梁園日暮亂飛鴉，極目蕭條三兩家。

庭樹不知人去盡，春來還發舊時花。（岑參）

越王宮裏如花人，越水谿頭採白蘋。

白蘋未盡人先盡，誰見江南春復春？（佚名）

　　慨惜花的易謝，妒羨花的再生，大概是此類詩中最普通的兩
種情懷。像"春風欲勸座中人，一片落紅當眼墜"，"年年歲歲花相
似，歲歲年年人不同"便是用一兩句話明快地道破這種情懷的好例。

　　最明顯地表示春色，最力強地牽惹人心的楊柳，自來為引人感
傷的名物。桓溫的話是一個很好的證例："昔年移植，依依漢南。

今看搖落，悽愴江潭。樹猶如此，人何以堪？"在紙上讀了這幾句文句，已覺惻然於懷；何況親眼看見其依依與悽愴的光景呢？唐人詩中，借楊柳或類似的樹木為興感之由，而慨歎人事無常的，不乏其例，亦不乏動人之力。像：

江雨霏霏江草齊，六朝如夢鳥空啼。

無情最是台城柳，依舊煙籠十里堤。（韋莊）

煬帝行宮汴水濱，數株殘柳不勝春。

晚來風起花如雪，飛入宮牆不見人。（劉禹錫）

梁苑隋堤事已空，萬條猶舞舊春風。

那堪更想千年後，誰見楊花入漢宮。（韓琮）

入郭登橋出郭船，紅樓日日柳年年。

君王忍把平陳業，只換雷塘數畝田。（羅隱）

三十年前此院遊，木蘭花發院新修。

如今再到經行處，樹老無花僧白頭。（王播）

汾陽舊宅今為寺，猶有當時歌舞樓。

四十年來車馬散，古槐深巷暮蟬愁。（張籍）

門前不改舊山河，破虜曾經馬伏波。

今日獨經歌舞地，古槐疏冷夕陽多。（趙嘏）

　　凡自然美皆能牽引有心人的感傷，不獨花柳而已。花柳以外，最富於此種牽引力的，我想是月。因月興感的好詩之多，不勝屈指。把記得起的幾首寫在這裏：

山圍故國周遭在，潮打空城寂寞回。

淮水東邊舊時月，夜深還過女牆來。（劉禹錫，《石頭城》）

草遮回磴絕鳴鑾，雲樹深深碧殿寒。

明月自來還自去，更無人倚玉欄杆。（崔櫓，《華清宮》）

舊苑荒台楊柳新，菱歌清唱不勝春。

只今唯有西江月，曾照吳王宮裏人。（李白，《蘇台覽古》）

暮雲收盡溢清寒，銀漢無聲轉玉盤。

此生此夜不長好，明月明年何處看。

（蘇軾，《陽關曲‧中秋月》）

獨上江樓思渺然，月光如水水如天。

同來望月人何處？風景依稀似去年。（趙嘏，《江樓感舊》）

　　由花柳興感的，有以花柳自況之心，此心常轉變為對花柳的憐惜與同情。由月興感的，則完全出於妒羨之心，為了它終古如斯地高懸碧空，而用冷眼對下界的衰榮生滅作壁上觀。但月的感人之力，一半也是夜的環境所助成的。夜的黑暗能把外物的誘惑遮住，使人專心於內省。耽於內省的人，往往慨念無常，心生悲感。更怎禁一個神秘幽玄的月亮的挑撥呢？故月明人靜之夜，只要是敏感者，即使其生活毫無憂患而十分幸福，也會興起惆悵。正如唐人詩所云：「小院無人夜，煙斜月轉明。清宵易惆悵，不必有離情。」

　　與萬古常新的不朽的日月相比較，下界一切生滅，在敏感者的眼中都是可悲哀的狀態。何況日月也不見得是不朽的東西呢？人類的理想中，不幸而有了「永遠」這個幻象，因此在人生中平添了無窮的感慨。所謂「往事不堪回首」的一種情懷，在詩人──尤其

是中國古代詩人 —— 的筆上隨時隨處地流露着。有人反對這種態度，說是逃避現實，是無病呻吟，是老生常談。不錯，有不少的舊詩作者，曾經逃避現實而躲入過去的憧憬中或酒天地中；有不少的皮毛詩人曾經學了幾句老生常談而無病呻吟。然而真從無常之慟中發出來的感懷的佳作，其藝術的價值永遠不朽 —— 除非人生是永遠朽的。會朽的人，對於眼前的衰榮興廢豈能漠然無所感動？"笙歌歸院落，燈火下樓台。"這一點小暫的衰歇之象，已足使履霜堅冰的敏感者興起無窮之慨；已足使頓悟的智慧者痛悟無常呢！這裏我又想起的有四首好詩：

　　　　寥落古行宮，宮花寂寞紅。

　　　　白頭宮女在，閒坐說玄宗。（元稹）

　　　　朱雀橋邊野草花，烏衣巷口夕陽斜。

　　　　舊時王謝堂前燕，飛入尋常百姓家。（劉禹錫）

　　　　越王勾踐破吳歸，戰士還家盡錦衣。

　　　　宮女如花滿春殿，只今唯有鷓鴣飛。（李白）

傷心欲問前朝事，惟見江流去不回。

日暮東風春草綠，鷓鴣飛上越王台。（竇鞏）

　　這些都是極通常的詩，我幼時曾經無心地在私塾學童的無心的口上聽熟過，現在它們卻用了一種新的力而再現於我的心頭。人們常說平凡中寓有至理，我現在覺得常見的詩中含有好詩。

　　其實"人生無常"，本身是一個平凡的至理。"回黃轉綠世間多，後來新婦變為婆。"這些回轉與變化，因為太多了，故看作當然時便當然而不足怪，但看作驚奇時，又無一不可驚奇。關於"人生無常"的話，我們在古人的書中常常讀到，在今人的口上又常常聽到。倘然你無心地讀，無心地聽，這些話都是陳腐不堪的老生常談。但倘然你有心地讀，有心地聽，它們就沒有一字不深深地刺入你的心中。古詩中有着許多痛快地詠歎"人生無常"的話：古詩十九首中就有了不少：

　　人生寄一世，奄忽若飆塵。何不策高足，先據要路津？

　　浩浩陰陽移，年命如朝露。人生忽如寄，壽無金石固。萬

歲更相送，賢聖莫能度。

青青陵上柏，磊磊澗中石。人生天地間，忽如遠行客。

人生非金石，豈能長壽考？奄忽隨物化，榮名以為寶。

此外我能想起也很多：

對酒當歌，人生幾何？譬如朝露，去日苦多。（魏武帝）

驚風飄白日，光景馳西流。盛時不再來，百年忽我遒。

生存華屋處，零落歸山丘。（曹植）

置酒高堂，悲歌臨觴。人壽幾何？逝如朝霜。

時無重至，華不再陽。（陸機）

歡樂極兮哀情多，少壯幾時兮奈老何！（漢武帝）

采采榮木，結根於茲。晨耀其華，夕已喪之。

人生若寄，憔悴有時。靜言孔念，中心悵而。（陶潛）

朝為媚少年，夕暮成醜老。自非王子晉，誰能常美好？

<div align="right">（阮籍）</div>

君不見黃河之水天上來，奔流到海不復回？

君不見高堂明鏡悲白髮，朝如青絲暮成雪？（李白）

白日何短短，百年苦易滿。蒼穹浩茫茫，萬劫太極長。

麻姑垂兩鬢，一半已成霜。天公見玉女，大笑億千場。

吾欲攬六龍，回車掛扶桑。北斗酌美酒，勸龍各一觴。

富貴非所願，為人駐顏光。（李白）

美人為黃土，況乃粉黛假。當時侍金輿，故物獨石馬。

憂來藉草坐，浩歌淚盈把。冉冉征途間，誰是長年者？

（杜甫）

青山臨黃河，下有長安道。世上名利人，相逢不知老。（孟郊）

　　這些話，何等雄辯地向人說明"人生無常"之理！但在世間，"相逢不知老"的人畢竟太多，因此這些話都成了空言。現世宗教的衰頹，其原因大概在此。現世缺乏慷慨的、忍苦的、慈悲的、捨身的行為，其原因恐怕也在於此。

廿四〔1935〕年十二月廿六日，曾載《宇宙風》

看殘菊有感

近月來的報紙上，菊花展覽會的廣告常常傍着了水災求賑的啟事而並載着。我向來缺乏看花的興趣，對這廣告很抱歉。昨天，偶然路過一處菊花展覽會，同行的朋友說："這是最後的一天了。我們明年有沒有得看菊花？天曉得！進去看一看吧。"我就跟了他進去看。

我懊悔進去看了！因為時節已是初冬，那些菊花都已萎靡或凋殘，在北風中顫抖，樣子異常可憐。好似伏在地上的一羣襤褸的難民，正在伸手向人求施。又好似送盡了青春的繁榮而垂死的人，使我們中年人看了分外驚心動魄。

我看了一看，就拉我的朋友一同出來。我沒有從看花受到快樂，卻帶了一種感傷出來。它一路隨伴我，一直跟我到了家裏，現在且把我的所感寫出些來，聊抒胸中抑鬱之情。

　　看花到底是春日的事。雖說秋花也有冷豔，然而寂寞的秋心難於領略，何況殘秋的殘菊，怎不令人感傷呢？幼年時唱西洋歌曲《夏天最後的薔薇》，曾經興起感傷，而假想這所謂"最後的薔薇"便是菊，這會從殘菊的展覽會裏出來，那曲的歌詞 —— Thomas Moore〔托馬斯·莫爾〕的詩 —— 的最後幾句特別感傷地在我胸中響着：

　　　　So soon may I follow, when friendships decay; And from love's shining circle the gems drop away; When true hearts lie withered, and fond ones have flown, Oh, who would inhabit this bleak world alone！[1]

1. 歌詞大意是：我也會跟你前往，當那友情衰亡；寶石從光環上掉落，愛情暗淡無光；當那真誠的心兒枯萎，心愛的人們都去遠方，誰願意孤獨地生活，忍受人世淒涼！—— 編者註

以看花為樂事的，恐怕只有少年或樂天家。多感的中年人，大抵看了花易興人生無常之歎，反而陷入悲哀。故我國古代詩人常以花的易謝來比方或隱射人生的易老。古詩十九首中就有這類的詩句：

　　　　傷彼蕙蘭花，含英揚光輝。過時而不採，將隨秋草萎。
　　　　君亮執高節，賤妾亦何為？

陶潛詩中對此也有痛切的慨歎：

　　　　采采榮木，結根於茲。晨耀其華，夕已喪之。
　　　　人生若寄，憔悴有時。靜言孔念，中心悵而。

唐人詩中，我最易想起的是這一首：

　　　　勸君莫惜金縷衣，勸君惜取少年時。
　　　　花開堪折直須折，莫待無花空折枝！

我諳誦了這些詩，覺得看菊的感傷愈加濃重了。某詞人云："春風欲勸座中人，一片落紅當眼墜。"今日展覽會裏的殘菊，正像這"一片落紅"，對我這霜鬢的人下了一個懇切的勸告。

中年以後的人，因為自己的青春已逝，看了花大抵要妒忌它，以為人不如花。這妒忌常美化而為感傷。我細細剖析自己的感傷，覺得也含着不少這樣的心情。記得前人的詩詞中，告白着這心情的亦復不少：

今年花似去年好，去年人到今年老。始知人老不如花，可惜落花君莫掃。（岑參）

年年歲歲花相似，歲歲年年人不同。（劉希夷）

白髮悲花落，青雲羨鳥飛。（岑參）

但愁花有語，不為老人開！（劉禹錫）

沒奈何，感傷者往往逃入酒鄉，作掩耳盜鈴的自慰。故曰：

日日人空老，年年春更歸。相歡在尊酒，不用惜花飛！

（王涯）

一月主人笑幾回？相逢相值且銜杯。

眼看春色如流水，今日殘花昨日開。（崔惠童）

一年又過一年春，百歲曾無百歲人。

能向花間幾回醉，十斤沽酒莫辭貧。（宋之問）

 酒鄉可說是我國古代詩人所公認的避愁處。倘真能“長醉不用醒”，果然是一個大好去處。可惜終不免要醒，醒轉來依然負着這一顆頭顱而立在這一個世界裏！

 花終於要凋謝，人終於要老死，這種感傷也同歸於盡。只有從這些感傷發出來的詩詞，永遠生存在這世間，不絕地引起後人的共鳴。“人生短，藝術長”，其此之謂歟？

我的書:《隨園詩話》

　　詩話、詞話,是我近年來的牀中伴侶兼旅中伴侶。它們雖然都沒得坐在書架的玻璃中,只是被塞在牀角裏或手提箱裏,但我對它們比對書架上的洋裝書親近得多;雖然都被翻破、折皺、弄髒、撕碎,個個衣衫襤褸,但我看它們正像天天見面的老朋友,大家不拘形跡了。

　　初出學校的時代,還不脫知識慾強盛的學生氣。就睡之前,旅行之中,歡喜看苦重的知識書。一半,為了白天或平日不用功,有些懊喪,希望利用困在牀裏這一刻舒服的時光或坐在舟車中的幾小時沉悶的時光來補充平日貪懶的損失。還有一半,是對未來的如意

算盤：預想夜是無限制的，躺在牀裏可以悠悠地看許多書；旅行的時間是極冗長的，坐舟車中可以埋頭地看許多書。屢次的經驗，告訴我這種都是夢想。選了二三冊書放在枕畔，往往看了一二頁就睡着。備了好幾種書在行囊裏，往往回來時原狀不動，空自拖去又拖來。

後來看穿了這一點，反動起來，就睡及出門時不帶一字。躺在牀裏回想白天的人事，比看書自由得多。坐在舟車中看看世間相，亦比讀書有意思得多。然而這反動是過激的，不能持久。躺在牀裏回想人事，神經衰弱起來要患失眠症；坐在舟車裏看世間相，有時環境寂寥，一下子就看完，看完了一心望到，不絕地看時表，好不心焦。於是想物色一種輕鬆的、短小的、能引人到別一世界的讀物，來作我的牀中伴侶兼旅中伴侶。後來在病中看到了一部木版的《隨園詩話》，愛上了它。從此以後其他的詩話、詞話，就都做了我牀中、旅中的好伴侶。

最初認識《隨園詩話》是在病中。六七年之前生傷寒病，躺在牀裏兩三個月。十餘天水漿不入口，總算過了危險期。漸漸好起來

的時候，肚子非常的餓，家人講起開包飯館的四阿哥，我聽了覺得津津有味。然而醫生禁止我多吃東西，只許每天吃少量的薄粥。我以前也在病理書上看到，知道這是腸病，多吃了東西腸要破，性命交關，忍住了不吃東西。這種病真奇怪，身體瘦得如柴，渾身脫皮，而且還有熱度；精神卻很健全，並且旺盛。天天躺着看牀頂，厭氣十足，恨不得教靈魂脫離了這隻壞皮囊，自去雲遊天涯。詞人謂："重門不鎖相思夢，隨意繞天涯。"又云："小屏狂夢繞天涯。"做夢也許可以神遊天涯，可是我清醒着，哪裏去尋晝夢呢？

於是索書看。家人選一冊本子最小而分量輕的書給我，使我的無力的手便於持取，這是一冊木版的《隨園詩話》，是父親的遺物。我向來沒有工夫去看。這時候一字一句地看下去，竟看上了癮，病沒有好，十二本《隨園詩話》統統被看完了。它那體裁，短短的，不相連絡的一段一段的，最宜於給病人看，力乏時不妨少看幾段；續看時不必記牢前文；隨手翻開，隨便看哪一節，它總是提起了精神告訴你一首詩，一種欣賞，一番批評，一件韻事，或者一段藝術論。若是自己所同感的，真像得一知己，可死而無憾。若是自己所

不以為然的，也可從他的話裏窺察作者的心境，想像昔人的生活，得到一種興味。但我在病中看這書，雖然輕鬆，總還覺得吃力。曾經想入非非：最好無線電播音中有詩話一項，使我可以閉目靜臥在牀中，聽收音機的談話。或者，把這冊《隨園詩話》用大字謄寫在一條極長極長的紙條上裝在牀頂，兩頭設兩個搖車，一頭放，一頭捲，像影戲片子一樣。那時我不須舉手持書，只要仰臥在牀裏，就有詩話一字一句地從牀頂上經過，任我閱讀。嫌快可以教頭橫頭[1]的捲書人搖得慢些。想再看一遍時，可以教腳橫頭的放書人搖回轉去，重新放出來。

後來病好了，看見《隨園詩話》發生好感，彷彿它曾經在我的苦難中給我不少的慰安，我對它不勝感謝。而因此引起了我愛看詩話、詞話的習好，又不可不感謝它。我認為這是牀中、旅中的好伴侶。我就睡或出門，幾乎少它們不來，雖然蒐羅的本子不多，而且統統已經看過。但我看這好像留聲機唱片，開了一次之後，隔些

1. 頭橫頭，意即頭的一端；腳橫頭，即腳的一端。都是作者家鄉話。—— 編者註

時候再開一次，還是好聽 —— 或者比第一次聽時興味更好，理解更深。

　　久不看《隨園詩話》了。最近又去找木版的《隨園詩話》來看，發見這裏面有許多書角都折轉，最初不知道這是誰的工作，有何用意。猜想大約是別人借去看，不知為甚麼把書角折起來。或者是小孩子們的遊戲。後來看見折角很多，折印很深，而且角的大小形狀皆不等。似乎這些書角已折了很久，而且是有一種用意的。仔細研究，才發見書角所指的地方，每處有我所愛讀的文章或詩句。恍然憶起這是當年病中所為。當時因病牀中無鉛筆可做 mark（記號），每逢愛讀的文句，便折轉一書角以指示之。一直折了六七年，今日重見，如尋舊歡，看到有幾處，還能使我歷歷回憶當時病牀中的心情。六七年前所愛讀的，現在還是愛讀，此是證今我即是故我，未曾改變。但當展開每一個折角時，想起此書角自折下至展開之間，六七年的日月，渾如一夢，不禁感慨繫之。我選出幾段來抄錄在這裏，而把書角依舊折好，以為他日重尋舊歡之處。

凡作詩者各有身份，亦各有心胸。畢秋帆中丞家漪香夫人有《青門柳枝詞》云：“留得六宮眉黛好，高樓付與曉妝人。”是閨閣語。中丞和云：“莫向離亭爭折取，濃陰留覆往來人。”是大臣語。嚴冬友侍讀和云：“五里東風二里雪，一齊排着等離人。”是詞客語。夫人又有句云：“天涯半是傷春客，飄泊煩他青眼看。”是慈雲獲物之意。張少儀觀察和云：“不須看到婆娑日，已覺傷心似漢南。”則明是名場耆舊語矣。

王西莊光祿為人作序云：“所謂詩人者，非必其能吟詩也。果能胸境超脫，相對溫雅，雖一字不識，真詩人矣。如其胸境齷齪，相對塵俗，雖終日咬文嚼字，連篇累牘，乃非詩人矣。”

易牙治味，不過雞豬魚肉；華佗用藥，不過青枯漆葉。其勝人處，不求諸海外異國也。

如陳古說：“世家大族，夷庭高堂，不得已而隨意橫

陳，愈昭名貴。暴富兒自誇其富，非所宜設而設之，置械
審於大門，設尊罍於臥寢，徒招人笑！"

抱韓、杜以凌人，而粗腳笨手者，謂之"權門托足"。
仿王、孟以矜高，而半吞半吐者，謂之"貧賤驕人"。開
口言盛唐，及好用古人韻者，謂之"木偶演戲"。故意走
宋人冷徑者，謂之"乞兒搬家"。好疊韻、次韻，刺刺不
休者，謂之"村婆絮談"。一字一句，自註來歷者，謂之
"骨董開店"。

酒餚百貨，都存行肆中。一旦請客，不謀之行肆而
謀之廚人，何也？以味非廚人不能為也。今人作詩，好
填書籍，而不假鑪錘，取別真味。是以行肆之物享大賓
矣。"

嚴冬友曰："凡詩文好處，全在於空。譬如一室之內，
人之所遊焉息焉者，皆空處也。若窒而塞之，雖金玉滿
堂，而無安放此身處，又安見富貴之樂耶？鐘不空則啞
矣，耳不空則聾矣。"

田實發云："我偶一展卷，頗似穿窬入金谷，珍寶林立，眩奪目精。時既無多，力復有限。不知當取何物，而難已唱矣。"

　　書角所指點的，還有寫景的佳句，不勝枚舉。現在選錄一打在這裏：

　　　　水藻半浮苔半濕，浣紗人去不多時。（默禪上人）

　　　　西下夕陽東上月，一般花影有溫寒。（方子云）

　　　　舊塔未傾流水抱，孤峰欲倒亂雲扶。（宋維藩）

　　　　水面星疑落，船頭樹似行。（蘇汝礪）

　　　　一水漲喧人語外，萬山青到馬蹄前。（朱子穎）

　　　　山遠疑無樹，湖平似不流。（宋人）

　　　　風能扶水立，雲欲帶山行。

　　　　斜月低於樹，遠山高過天。（陳翼叔）

　　　　宛如待嫁閨中女，知有團團在後頭。（方子云《詠新月》）

月來滿地水，雲起一天山。（板橋）

山遠始為容，江奔地欲隨。（唐人）

蝶來風有致，人去月無聊。（趙仁叔）

廿四（1935）年作

無題

感時花濺淚

二十四番花信後，
曉窗猶帶幾分寒。

麥野鄉村有酒徒，
過門相覓醉相扶。
朱門日日教歌舞，
也有農家此樂無。

手弄生綃白紈扇，
扇手一時如玉。

一彎眉月懶窺人

燕歸人未歸

多情月，
偷雲出照無情別。

江流千里英雄淚，
山掩諸公富貴羞。

高柳蟬嘶，採菱歌斷西風起。

小舟蕩往蘆深處

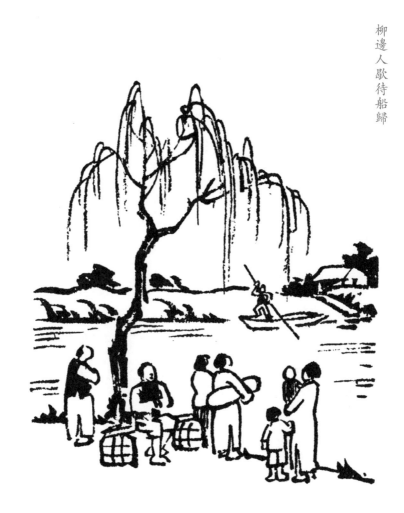

待得來年重把酒，
哪知無雨又無風。

三杯不記主人誰

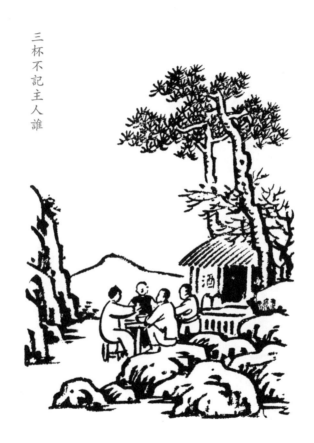

山有木兮木有枝，
心悦君兮君不知。

湛湛江水兮上有楓，
極目千里兮傷春心。

六朝舊時明月

臥看牽牛織女星

今宵不忍圓

留客題詩夜煮茶

笑問牽牛與織女，
是誰先過鵲橋來。

滿地封侯

落紅不是無情物，
化作春泥更護花。

西湖歸車

莫嫌老圃秋容淡，
猶有黃花晚節香。

一肩擔盡古今愁

日暮鄉關何處是，煙波江上使人愁。

舊時王謝堂前燕

春光先到野人家

水閣珠簾斜捲起，
間來停艇聽琵琶。

無題

春水空連古岸平

人世幾回傷往事，　山形依舊枕寒流。

荒山楓葉紅於染，半是英雄血淚多。

TK, 1945.

功成拂袖去，歸入武陵源。

雙鬟坐吹笙

長條亂拂春波動，
不許佳人照影看。

好是晚來香雨裏，
擔簦親送綺羅人。

風急飛花畫掩門

昔年歡宴處，
樹高已三丈。

1946 TK

今夜故人來不來，
教人立盡梧桐影。

幾人相憶在江樓

夢與松根乞茯苓

1941 TK

欄杆私倚處，
遙見月華生。

我有旨酒，
與汝樂之。

小桌呼朋三面坐，
留將一面與梅花。

74　三心集

置酒慶歲豐，
醉倒嫗與翁。

掩鼻人間臭腐場，
古來惟有酒偏香。

停杯投箸不能食

烏鴉切莫啼高聲，
嬌兒甫眠恐驚醒。

今年歡笑復明年，
秋月春風等閒度。

明月照積雪

一江春水向東流

摘花高處賭身輕

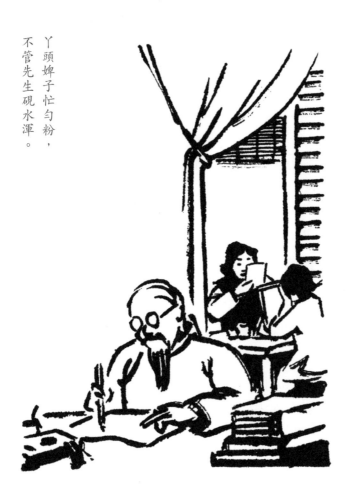

丫頭婢子忙勻粉，
不管先生硯水渾。

蜻蜓飛上玉搔頭

淚的伴侶

庋頭剩有宣和紙，
寫我當時看過山。

挑燈觀畫兒飢啼

好花時節不閒身

憑君傳語報平安

人散後，一鉤新月天如水。

寶釵落枕夢魂遠

雲霓

垂髫村女依依説，
燕子今朝又做窠。

閒看兒童捉柳花

簾外雨潺潺

我醉欲眠君且去

曉風殘月

春雨

幽人（一）

幽人（三）

幽人（四）

嚴霜烈日皆經過，
次第春風到草廬。

海棠軒外石欄邊，
有風箏吹落。

松間明月長如此

舊時王謝堂前燕

孤帆一片日邊來

病入新年感物華

1936. 子愷

道無書，卻有書中意。
排幾個，人人字。

織女明星來枕上，
了知身不在人間。

三年前的花瓣

明月窺人人未寢，
欹枕釵橫鬢亂。

斷線鷂

梁上燕、輕羅扇，
好風又落桃花片。

都會之春

唧泥帶得落花歸

參天百丈樹，
原是手中枝。

南北路何長，中間萬弋張。
不知煙霧裏，幾隻到衡陽。

詩心　105

欄杆私倚處，遙見月華生。

舉頭望明月，低頭思故鄉。

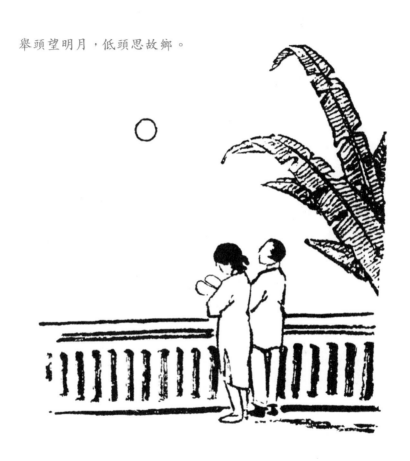

過盡千帆皆不是，斜輝脈脈水悠悠。

翠拂行人首

晚凉

底事春風欠公道，
兒家門巷落花多。

抱得秦箏不忍彈

慈母手中線，
遊子身上衣。

可歎無知己，
高陽一酒徒。

小語春風弄剪刀

草草杯盤供語笑，
昏昏燈火話平生。

無言獨上西樓，
月如鉤。

月上柳梢頭

NAMELESS SORROW（三）

山路寂，顧客少，
胡琴一曲代 RADIO。

誰言西湖好，
處處有鈎餌。

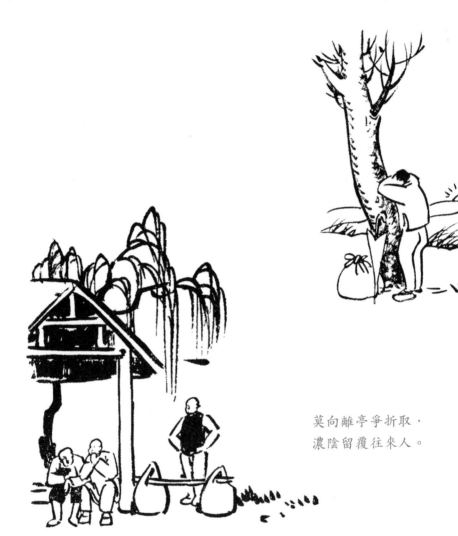

莫向離亭爭折取，
濃陰留覆往來人。

......人無限意，訴與老樹知。

不寵無驚過一生

今朝賣穀得青錢，
自出街頭買龜肩。
草火燎來香滿屋，
未曾下箸已流涎。

問君還有幾多愁，
恰似一江春水向東流。

大地沉沉落日眠

流盡年光是此聲

抬望眼，仰天長嘯。

門前溪一髮，我作五湖看。

1941 え八

嚴霜烈日皆經過，
次第春風到草廬。

欲罵東風誤向西

觸目橫斜千萬朵，
賞心只有兩三枝。

屋邊松樹經春長，
棲鳥不知巢漸高。

兒童不解春何在，
只向遊人多處行。

前日風雪中，
故人從此去。

駐馬兮雙樹，望青山兮不歸。

不畏浮雲遮望眼，
自緣身在最高層。

曲終人不見，江上數峰青。

野渡無人舟自横

綠楊芳草

滿山紅葉女郎樵

貧賤江頭自浣紗

春江水暖鴨先知

一枝紅杏出牆來

花不知名分外嬌

冠蓋滿京華，
斯人獨憔悴。

他年麟閣上，
先畫美人圖。

不許戎衣有淚痕

夜來試上城頭望，
何處妖星巨若輪。

灶間婢子見人羞

簾捲西風，人比黃花瘦。

黃蜂頻撲鞦韆索，有當時纖手香凝。

欸乃一聲山水綠

唯有君家老松樹，
春風來似未曾來。

柳待春回綠未生

江南田地平如掌，
何處登高望九州。

遙知兄弟登高處，
遍插茱萸少一人。

人間雲不閒，松邊自來去。

登山立高處，貪得夕陽多。

楊柳岸曉風殘月

馬首山無數

馬上黃昏，樓上黃昏。

夾路桃花新雨後，
馬蹄無計避殘紅。

興盡晚回舟，
誤入藕花深處。

1947·9·TK

離亭燕

人生長恨水長東

未須愁日暮，天際是輕陰。

時節欲黃昏，無聊獨倚門。

我見青山都嫵媚，
料青山見我亦如是。

白雲無事常來往，
莫怪山人不送迎。

中庭樹老閱人多

幸有我來山未孤

1941 TK

日暮客愁新

今朝風日好，或恐有人來。

年豐便覺村居好，
竹裏新添賣酒家。

燕歸人未歸

月上柳梢頭

夕陽無限好

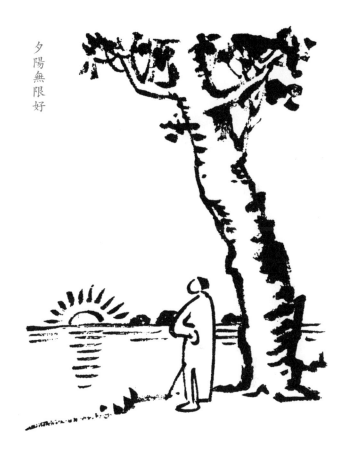

渌酒一卮红上面

貧女如花只鏡知

遊春人在畫中行

好是晚來香雨裏，
擔簦親送綺羅人。

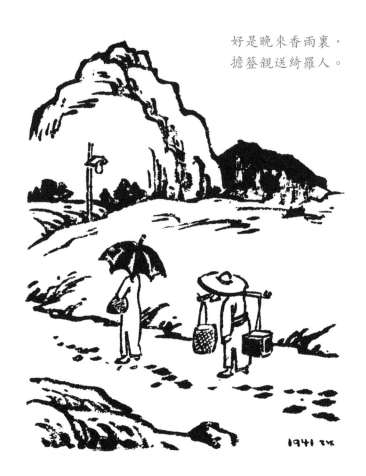

1941 元水

柳葉鳴蜩綠暗，荷花落日紅酣。
三十六陂春水，白頭相見江南。

風雨故人來

古調雖自愛，今人多不彈。

天地一沙鷗

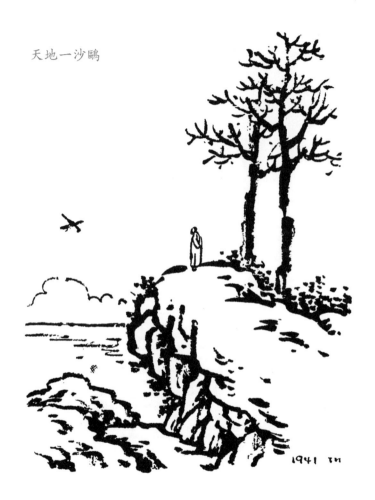

1941

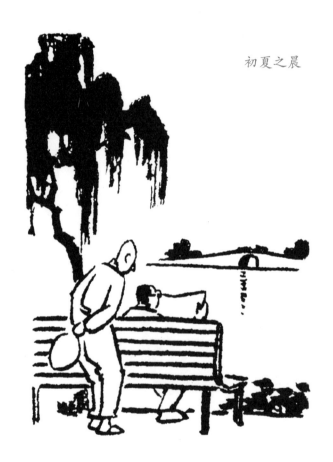

初夏之晨

記得那人同坐，
纖手剝蓮蓬。

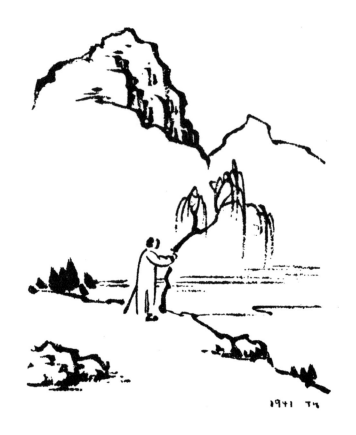

摩挲數尺沙邊柳，待汝成陰繫客舟。

（摩挲數尺沙邊柳，待汝成陰繫釣舟。）

客來不用几蓆，
共坐千年樹根。

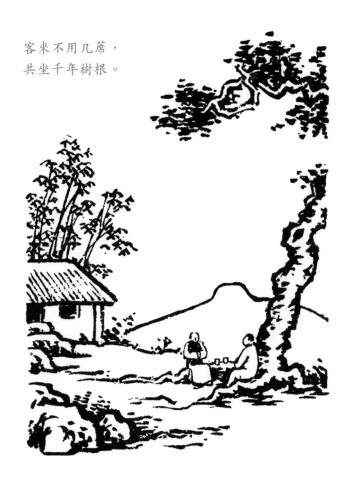

坐久意未厭

水藻半浮苔半濕，
浣紗人去不多時。

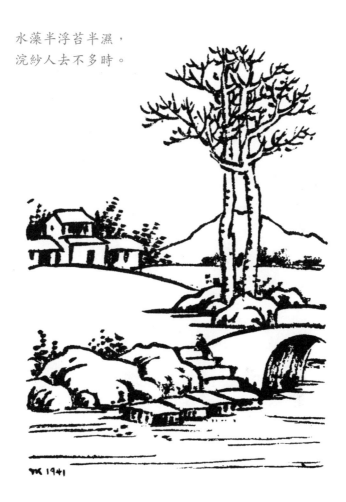

折取一枝城裏去，
教人知道是春來。

胡蝶兒，晚春時。
阿嬌初著淡黃衣，
倚窗學畫伊。

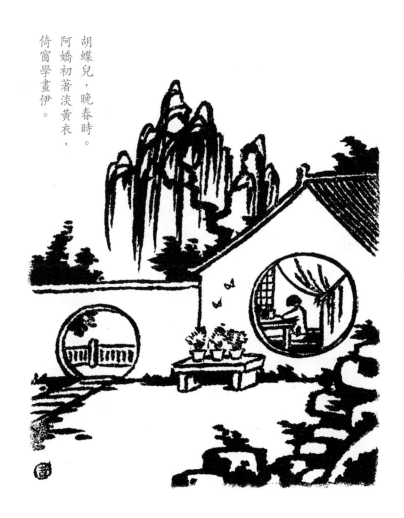

田翁爛醉身如舞，
兩個兒童策上船。

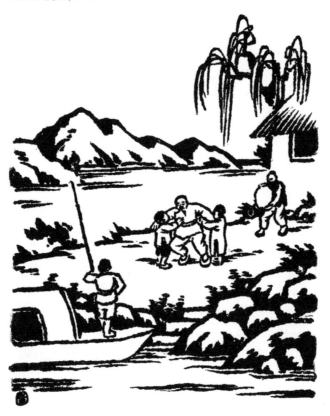

相逢意氣為君飲，
繫馬高樓垂柳邊。

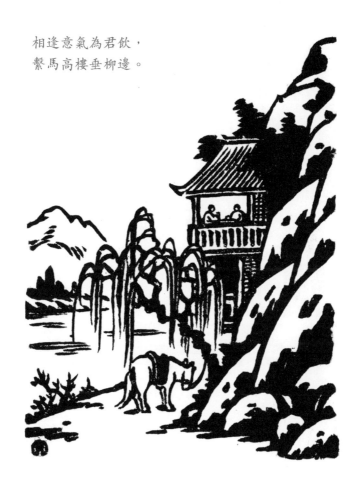

苑中青草伴黄昏

紅了櫻桃，綠了芭蕉。

見人驚起入蘆花

花見白頭人莫笑，
白頭人見好花多。

日月樓中日月長

（從左至右：豐子愷、豐新枚、豐一吟）

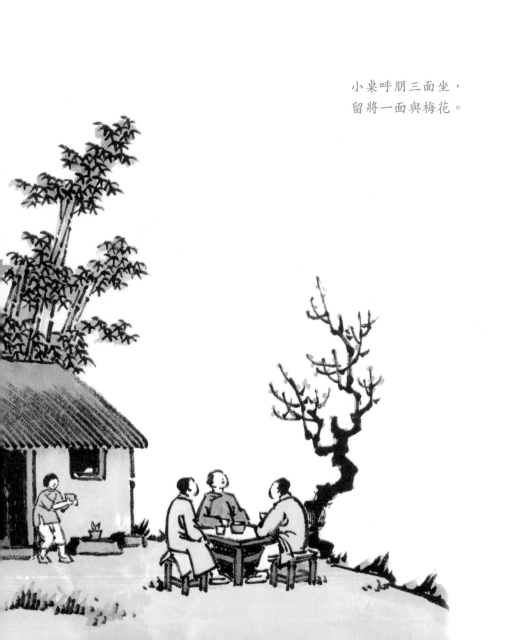

小桌呼朋三面坐，
留將一面與梅花。

堤邊楊柳已堪攀，
塞外征人殊未還。

銀紅的衫兒

櫻桃豌豆分兒女，
草草春風又一年。

手倦抛書午夢長

六六水窗通，
扇底微風。
記得那人同坐，
纖手剝蓮蓬。

今夜故人來不來，
教人立盡梧桐影。

豁然開朗

家住夕陽江上村，
一彎流水繞柴門。
種來松樹高於屋，
借與春禽養子孫。

前面好青山，舟人不肯住。

欄杆十二曲，垂手明如玉。

———————

大樹垂枝，
保我赤子。

借問過牆雙蛺蝶，
春光今在阿誰家。

長橋臥波

小樓西角斷虹明

松間明月長如此

柳暗花明春事深

満山紅葉女郎樵

長堤樹老閱人多

翠拂行人首

今朝風自來西北，
東面珠簾可上鈎。

相逢意氣為君飲，
繫馬高樓垂柳邊。

樑上燕，輕羅扇，
好風又落桃花片。

未須愁日暮，天際是輕陰。

一間茅屋負青山，
老松半間我半間。

一肩擔盡古今愁

丫頭婢子忙勻粉，
不管先生硯水渾。

山高月小，水落石出。

江流有聲，斷岸千尺。

且推窗看中庭月，
影過東牆第幾磚。

山澗清且淺，可以濯我足。

此造物者之無盡藏也

借問酒家何處有，
牧童遙指杏花村。

流到前溪無一語，在山作得許多聲。

清晨聞叩門，
倒裳往自開。

海內存知己，
天涯若比鄰。

蜀江水碧蜀山青

簾捲西風，人比黃花瘦。

唯有君家老松樹，
春風來似未曾來。

枯藤老樹昏鴉，
小橋流水人家，
古道西風瘦馬，
夕陽西下，
斷腸人在天涯。

昨夜松邊醉倒，問松我醉如何。
只疑松動欲來扶，以手推松曰去。

停船暫借問，
或恐是同鄉。

落日解鞍芳草岸，
花無人戴，酒無人勸，
醉也無人管。

嘹亮一聲山月高

思為雙飛燕，
啣泥巢君屋。

莫言千頃浮雲好，
下有人間萬里愁。

童心

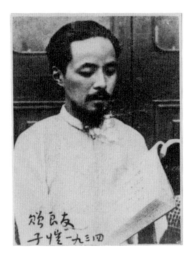

1934 年豐子愷在石門灣緣緣堂

（攝贈《良友》雜誌）

兒 女

　　回想四個月以前，我猶似押送囚犯，突然地把小燕子似的一羣兒女從上海的租寓中拖出，載上火車，送回鄉間，關進低小的平屋中。自己仍回到上海的租寓中，獨居了四個月。這舉動究竟出於甚麼旨意，本於甚麼計劃，現在回想起來，連自己也不相信。其實旨意與計劃，都是虛空的，自騙自擾的，實際於人生有甚麼利益呢？只贏得世故塵勞，做弄幾番歡愁的感情，增加心頭的創痕罷了！

　　當時我獨自回到上海，走進空寂的租寓，心中不絕地浮起這兩句《楞嚴》經文："十方虛空在汝心中，猶如白雲點太清裏，況諸世界在虛空耶！"

晚上整理房室，把剩在灶間裏的籃缽、器皿、餘薪、餘米，以及其他三年來寓居中所用的家常零星物件，盡行送給來幫我做短工的、鄰近的小店裏的兒子。只有四雙破舊的小孩子的鞋子（不知為甚麼緣故），我不送掉，拿來整齊地擺在自己的牀下，而且後來看到的時候常常感到一種無名的愉快。直到好幾天之後，鄰居的友人過來閒談，說起這牀下的小鞋子陰氣迫人，我方始悟到自己的癡態，就把它們拿掉了。

朋友們說我關心兒女。我對於兒女的確關心，在獨居中更常有懸念的時候。但我自以為這關心與懸念中，除了本能以外，似乎尚含有一種更強的加味。所以我往往不顧自己的畫技與文筆的拙陋，動輒描摹。因為我的兒女都是孩子們，最年長的不過九歲，所以我對於兒女的關心與懸念中，有一部分是對於孩子們 —— 普天下的孩子們 —— 的關心與懸念。他們成人以後我對他們怎麼樣？現在自己也不能曉得，但可推知其一定與現在不同，因為不復含有那種加味了。

回想過去四個月的悠閒寧靜的獨居生活，在我也頗覺得可戀，

又可感謝。然而一旦回到故鄉的平屋裏，被圍在一羣兒女的中間的時候，我又不禁自傷了。因為我那種生活，或枯坐，默想；或鑽研，搜求；或敷衍，應酬，比較起他們的天真、健全、活躍的生活來，明明是變態的、病的、殘廢的。

有一個炎夏的下午，我回到家中了。第二天的傍晚，我領了四個孩子 —— 九歲的阿寶、七歲的軟軟、五歲的瞻瞻、三歲的阿韋 —— 到小院中的槐陰下，坐在地上吃西瓜。夕暮的紫色中，炎陽的紅味漸漸消減，涼夜的青味漸漸加濃起來。微風吹動孩子們的細絲一般的頭髮，身體上汗氣已經全消。百感暢快的時候，孩子們似乎已經充溢着生的歡喜，非發泄不可了。最初是三歲的孩子的音樂的表現，他滿足之餘，笑嘻嘻搖擺着身子，口中一面嚼西瓜，一面發出一種像花貓偷食時候的"ngam ngam"的聲音來。這音樂的表現立刻喚起五歲的瞻瞻的共鳴，他接着發表他的詩："瞻瞻吃西瓜，寶姐姐吃西瓜，軟軟吃西瓜，阿韋吃西瓜。"這詩的表現又立刻引起了七歲與九歲的孩子的散文的、數學的興味：他們立刻把瞻瞻的詩句的意義歸納起來，報告其結果："四個人吃四塊西瓜。"

於是我就做了評判者，在自己心中批判他們的作品。我覺得三歲的阿韋的音樂的表現最為深刻而完全，最能全般表出他的歡喜的感情。五歲的瞻瞻把這歡喜的感情翻譯為（他的）詩，已打了一個折扣；然尚帶着節奏與旋律的分子，猶有活躍的生命流露着。至於軟軟與阿寶的散文的、數學的、概念的表現，比較起來更膚淺一層。然而看他們的態度，全部精神沒入在吃西瓜的一事中，其明慧的心眼，比大人們所見的完全得多。天地間最健全的心眼，只是孩子們的所有物；世間事物的真相，只有孩子們能最明確、最完全地見到。我比起他們來，真的心眼已經因了世智塵勞而蒙蔽、斫喪，是一個可憐的殘廢者了。我實在不敢受他們"父親"的稱呼，倘然"父親"是尊崇的。

我在平屋的南窗下暫設一張小桌子，上面按照一定的秩序而佈置着稿紙、信箋、筆硯、墨水瓶、漿糊瓶、時表和茶盤等，不喜歡別人來任意移動，這是我獨居時的慣癖。我 —— 我們大人 —— 平常的舉止，總是謹慎、細心、端詳、斯文。例如磨墨、放筆、倒茶等，都小心從事，故桌上的佈置每日依然，不致破壞或擾亂。因為

我的手足的筋覺已經因了屢受物理的教訓而深深地養成一種謹惕的慣性了。然而孩子們一爬到我的案上，就搗亂我的秩序，破壞我的桌上的構圖，毀損我的器物 —— 他們拿起自來水筆來一揮，灑了一桌子又一衣襟的墨水點；又把筆尖蘸在漿糊瓶裏。他們用勁拔開毛筆的銅筆套，手背撞翻茶壺，壺蓋打碎在地板上……這在當時實在使我不耐煩，我不免哼喝他們，奪脫他們手裏的東西，甚至批他們的小頰。然而我立刻後悔：哼喝之後立刻繼之以笑，奪了之後立刻加倍奉還，批頰的手在中途軟卻，終於變批為撫。因為我立刻自悟其非：我要求孩子們的舉止同我自己一樣，何其乖謬！我 ——我們大人 —— 的舉止謹惕，是為了身體手足的筋覺已經受了種種現實的壓迫而痙攣了的緣故。孩子們尚保有天賦的健全的身手，與真樸活躍的元氣，豈像我們的窮屈、揖讓、進退、規行、矩步等大人們的禮貌，猶如刑具，都是戕賊這天賦的健全的身手的。於是活躍的人逐漸變成了手足麻痺、半身不遂的殘廢者。殘廢者要求健全者的舉止同他自己一樣，何其乖謬！

　　兒女對我的關係如何？我不曾預備到這世間來做父親，故心

中常是疑惑不明，又覺得非常奇怪。我與他們（現在）完全是異世界的人，他們比我聰明、健全得多；然而他們又是我所生的兒女。這是何等奇妙的關係！世人以膝下有兒女為幸福，希望以兒女永續其自我，我實在不解他們的心理。我以為世間人與人的關係，最自然最合理的莫如朋友。君臣、父子、昆弟、夫婦之情，在十分自然合理的時候都不外乎是一種廣義的友誼。所以朋友之情，實在是一切人情的基礎。"朋，同類也。"並育於大地上的人，都是同類的朋友，共為大自然的兒女。世間的人，忘卻了他們的大父母，而只知有小父母，以為父母能生兒女，兒女為父母所生，故兒女所以永續父母的自我，而使之永存。於是無子者歎天道之無知，子不肖者自傷其天命而狂進杯中之物，其實天道有何厚薄於其齊生並育的兒女！我真不解他們的心理。

近來我的心為四事所佔據了：天上的神明與星辰，人間的藝術與兒童。這小燕子似的一羣兒女，是在人世間與我因緣最深的兒童，他們在我心中佔有與神明、星辰、藝術同等的地位。

從孩子得到的啟示

一

晚上喝了三杯老酒，不想看書，也不想睡覺，捉一個四歲的孩子華瞻來騎在膝上，同他尋開心。我隨口問：

"你最喜歡甚麼事？"

他仰起頭一想，率然地回答：

"逃難。"

我倒有點奇怪："逃難"兩字的意義，在他不會懂得，為甚麼偏偏選擇它？倘然懂得，更不應該喜歡了。我就設法探問他：

"你曉得逃難就是甚麼？"

"就是爸爸、媽媽、寶姐姐、軟軟……娘姨，大家坐汽車，去看大輪船。"

啊！原來他的"逃難"的觀念是這樣的！他所見的"逃難"，是"逃難"的這一面！這真是最可歡喜的事！

一個月以前，上海還屬孫傳芳的時代，國民革命軍將到上海的消息日緊一日，素不看報的我，這時候也訂一份《時事新報》，每天早晨看一遍。有一天，我正在看昨天的舊報，等候今天的新報的時候，忽然上海方面槍炮聲起了，大家驚惶失色，立刻約了鄰人，扶老攜幼地逃到附近的婦孺救濟會裏去躲避。其實倘然此地果真進了戰線，或到了敗兵，婦孺救濟會也是不能救濟的。不過當時張皇失措，有人提議這辦法，大家就假定它為安全地帶，逃了進去。那裏面地方很大，有花園、假山、小川、亭台、曲欄、長廊、花樹、白鴿，孩子們一進去，登臨盤桓，快樂得如入新天地了。忽然兵車在牆外轟過，上海方面的機關槍聲、炮聲，愈響愈近，又愈密了。大家坐定之後，聽聽，想想，方才覺到這裏也不是

安全地帶，當初不過是自騙罷了。有決斷的人先出來雇汽車逃往租界。每走出一批人，留在裏面的人增一次恐慌。我們結合鄰人來商議，也決定出來雇汽車，逃到楊樹浦的滬江大學。於是立刻把小孩子們從假山中、欄杆內捉出來，裝進汽車裏，飛奔楊樹浦了。

所以決定逃到滬江大學者，因為一則有鄰人與該校熟識，二則該校是外國人辦的學校，較為安全可靠。槍炮聲漸遠漸弱，到聽不見了的時候，我們的汽車已到滬江大學。他們安排一個房間給我們住，又為我們代辦膳食。傍晚，我坐在校旁的黃浦江邊的青草堤上，悵望雲水，遙憶故居的時候，許多小孩子採花、臥草，爭看無數的帆船、輪船的駛行，又是快樂得如入新天地了。

次日，我同一鄰人步行到故居來探聽情形的時候，青天白日的旗子已經招展在晨風中，人人面有喜色，似乎從此可慶承平了。我們就雇汽車去迎迴避難的眷屬，重開我們的窗戶，恢復我們的生活。從此"逃難"兩字就變成家人的談話的資料了。

這是"逃難"。這是多麼驚慌、緊張而憂患的一種經歷！然而人物一無損喪，只是一次虛驚；過後回想，這回好似全家的人突發

地出門遊覽兩天。我想假如我是預言者，曉得這是虛驚，我在逃難的時候將何等有趣！素來難得全家出遊的機會，素來少有坐汽車，遊覽，參觀的機會，那一天不論時，不論錢，浪漫地，豪爽地，痛快地舉行這遊歷，實在是人生難得的快事！只有小孩子真果感得這快味！他們逃難回來以後，常常拿香煙簏子來疊作欄杆、小橋、汽車、輪船、帆船；常常問我關於輪船、帆船的事；牆壁上及門上又常常有色粉筆畫的輪船、帆船、亭子、石橋的壁畫出現。可見這"逃難"，在他們腦中有難忘的歡喜的印象。所以今晚無端地問華瞻最歡喜甚麼事，他立刻選定這"逃難"。原來他所見的，是"逃難"的這一面。

不止這一端：我們所打算、計較、爭奪的洋錢，在他們看來個個是白銀的浮雕的胸章；僕僕奔走的行人，血汗涔涔的勞動者，在他們看來個個是無目的地在遊戲，在演劇；一切建設，一切現象，在他們看來都是大自然的點綴、裝飾。

唉！我今晚受了這孩子的啟示了：他能撤去世間事物的因果關

係的網，看見事物的本身的真相。他是創造者，能賦給生命於一切的事物。他們是"藝術"的國土的主人。唉，我要從他學習！

<center>二</center>

　　兩個小孩子，八歲的阿寶與六歲的軟軟，把圓凳子翻轉，叫兩歲的阿韋坐在裏面。他們兩人同他抬轎子。不知哪一個人失手，轎子翻倒了。阿韋在地板上撞了一個大響頭，哭了起來。乳母連忙來抱起。兩個轎伕站在旁邊呆看。乳母問："是誰不好？"

　　阿寶說："軟軟不好。"

　　軟軟說："阿寶不好。"

　　阿寶又說："軟軟不好，我好！"

　　軟軟也說："阿寶不好，我好！"

　　阿寶哭了，說："我好！"

軟軟也哭了，說：“我好！”

他們的話由“不好”轉到了“好”。乳母已在餵乳，見他們哭了，就從旁調解：

“大家好，阿寶也好，軟軟也好，轎子不好！”

孩子聽了，對翻倒在地上的轎子看看，各用手背揩揩自己的眼睛，走開了。

孩子真是愚蒙。直說“我好”，不知謙讓。

所以大人要稱他們為“童蒙”，“童昏”，要是大人，一定懂得謙讓的方法：心中明明認為自己好而別人不好，口上只是隱隱地或轉彎地表示，讓眾人看，讓別人自悟。於是謙虛、聰明、賢慧等美名皆在我了。

講到實在，大人也都是“我好”的。不過他們懂得謙讓的一種方法，不像孩子直說出來罷了。謙讓方法之最巧者，是不但不直說自己好，反而故意說自己不好。明明在諄諄地陳理說義，勸諫君王，必稱“臣雖下愚”。明明在自陳心得，辯論正義，或懲斥不良、訓誡愚頑，表面上總自稱“不佞”、“不慧”或“愚”。習慣之後，“愚”

之一字竟通用作第一身稱的代名詞，凡稱"我"處，皆用"愚"。常見自持正義而赤裸裸地罵人的文字函牘中，也稱正義的自己為"愚"，而稱所罵的人為"仁兄"。這種矛盾，在形式上看來是滑稽的；在意義上想來是虛偽的、陰險的。"滑稽"、"虛偽"、"陰險"，比較大人評孩子的所謂"蒙"、"昏"，醜劣得多了。

對於"自己"，原是誰都重視的。自己的要"生"，要"好"，原是普遍的生命的共通的大慾。今阿寶與軟軟為阿韋抬轎子，翻倒了轎子，跌痛了阿韋，是誰好誰不好，姑且不論，其表示自己要"好"的手段，是徹底地誠實，純潔而不虛飾的。

我一向以小孩子為"昏蒙"。今天看了這件事，恍然悟到我們自己的昏蒙了。推想起來，他們常是誠實的，"稱心而言"的，而我們呢，難得有一日不犯"言不由衷"的惡德！

唉！我們本來也是同他們那樣的，誰造成我們這樣呢？

華瞻的日記

一

隔壁二十三號裏的鄭德菱，這人真好！今天媽媽抱我到門口，我看見她在水門汀上騎竹馬。她對我一笑，我分明看出這一笑是叫我去同騎竹馬的意思。我立刻還她一笑，表示我極願意，就從母親懷裏走下來，和她一同騎竹馬了。兩人同騎一枝竹馬，我想轉彎了，她也同意；我想走遠一點，她也歡喜；她說讓馬兒吃點草，我也高興；她說把馬兒繫在冬青上，我也覺得有理。我們真是同志的朋友！興味正好的時候，媽媽出來拉住我的手，叫我去吃飯。我

說：“不高興。”媽媽說：“鄭德菱也要去吃飯了！”果然鄭德菱的哥哥叫着“德菱！”也走出來拉住鄭德菱的手去了。我只得跟了媽媽進去。當我們將走進各自的門口的時候，她回頭向我一看，我也回頭向她一看，各自進去，不見了。

我實在無心吃飯。我曉得她一定也無心吃飯。不然，何以分別的時候她不對我笑，且臉上很不高興呢？我同她在一塊，真是說不出的有趣。吃飯何必急急？即使要吃，儘可在空的時候吃。其實照我想來，像我們這樣的同志，天天在一塊吃飯，在一塊睡覺，多好呢？何必分作兩家？即使要分作兩家，反正爸爸同鄭德菱的爸爸很要好，媽媽也同鄭德菱的媽媽常常談笑，儘可你們大人作一塊，我們小孩子作一塊，不更好麼？

這“家”的分配法，不知是誰定的，真是無理之極了。想來總是大人們弄出來的。大人們的無理，近來我常常感到，不止這一端：那一天爸爸同我到先施公司去，我看見地上放着許多小汽車、小腳踏車，這分明是我們小孩子用的。但是爸爸一定不肯給我拿一部回家，讓它許多空擺在那裏。回來的時候，我看見許多汽車停

在路旁。我要坐，爸爸一定不給我坐，讓它們空停在路旁。又有一次，娘姨抱我到街裏去，一個肩着許多小花籃的老太婆，口中吹着笛子，手裏拿着一隻小花籃，向我看，把手中的花籃遞給我；然而娘姨一定不要，急忙抱我走開去。這種小花籃，原是小孩子玩的，況且那老太婆明明表示願意給我，娘姨何以一定叫我不要接呢？娘姨也無理，這大概是爸爸教她的。

我最歡喜鄭德菱。她同我站在地上一樣高，走路也一樣快，心情志趣都完全投合。寶姊姊或鄭德菱的哥哥，有些不近情的態度，我看他們不懂。大概是他們身體長大，稍近於大人，所以心情也稍像大人的無理了。寶姊姊常常要說我"癡"。我對爸爸說，要天不下雨，好讓鄭德菱出來，寶姊姊就用指點着我，說："瞻瞻癡！"怎麼叫"癡"？你每天不來同我玩耍，挾了書包到學校裏去，難道不是"癡"麼？爸爸整天坐在桌子前，在文章格子上一格一格地填字，難道不是"癡"麼？天下雨，不能出去玩，不是討厭的麼？我要天不要下雨，正是近情合理的要求。我每天夜晚聽見你要爸爸開電燈，爸爸給你開了，滿房間就明亮；現在我也要爸爸叫天不下雨，

爸爸給我做了，晴天豈不也爽快呢？你何以說我"癡"？鄭德菱的哥哥雖然沒有說我甚麼，然而我總討厭他。我們玩耍的時候，他常常板起臉，來拉鄭德菱回家去。前天我同鄭德菱正有趣地在我們天井裏拿麵包屑來喂螞蟻，他走進來喊鄭德菱，說"赤了腳到人家家裏，不怕難為情！"又說"吃人家的麵包，不怕難為情！"立刻拉了她去。"難為情"，是大人們慣說的話，大人們常常不怕厭氣，端坐在椅子裏，點頭，彎腰，說甚麼"請，請"，"對不起"，"難為情"一類的無聊的話。他們都有點像大人了！

啊！我很少知己！我很寂寞！母親常常說我"會哭"，我哪得不哭呢？

二

今天我看見一種奇怪的現狀：

吃過糖粥，媽媽抱我走到吃飯間裏的時候，我看見爸爸身上披

一塊大白布，垂頭喪氣地朝外坐在椅子上，一個穿黑長衫的麻臉的陌生人，拿一把閃亮的小刀，竟在爸爸後頭頸裏用勁地割。啊喲！這是何等奇怪的現狀！大人們的所為，真是越看越稀奇了！爸爸何以甘心被這麻臉的陌生人割呢？痛不痛呢？

更可怪的，媽媽抱我走到吃飯間裏的時候，她明明也看見這爸爸被割的駭人的現狀，然而她竟毫不介意，同沒有看見一樣。寶姊姊挾了書包從天井裏走進來，我想她見了一定要哭。誰知她只叫一聲"爸爸"，向那可怕的麻子一看，就全不經意地到房間裏去掛書包了。前天爸爸自己把手指割開了，她不是大叫"媽媽"，立刻去拿棉花和紗布來麼？今天這可怕的麻子咬緊了牙齒割爸爸的頭，何以媽媽和寶姊姊都不管呢？我真不解了。可惡的，是那麻子。他耳朵上還夾着一支香煙，同爸爸夾鉛筆一樣。他一定是沒有鉛筆的人，一定是壞人。

後來爸爸挺起眼睛叫我："華瞻，你也來剃頭，好否？"

爸爸叫過之後，那麻子就抬起頭來，向我一看，露出一顆閃亮的金牙齒來。我不懂爸爸的話是甚麼意思，我真怕極了。我忍不

住抱住媽媽的項頸而哭了。這時候媽媽、爸爸和那個麻子，說了許多話，我都聽不清楚，又不懂。只聽見"剃頭"、"剃頭"，不知是甚麼意思。我哭了，媽媽就抱我由天井裏走出門外。走到門邊的時候，我偷眼向裏邊一望，從窗縫窺見那麻子又咬緊牙齒，在割爸爸的耳朵了。

門外有學生在拋球，有兵在體操，有火車開過。媽媽叫我不要哭，叫我看火車。我懸念着門內的怪事，沒心情去看景致，只是憑在媽媽的肩上。

我恨那麻子，這一定不是好人。我想對媽媽說，拿棒去打他。然而我終於不說。因為據我的經驗，大人們的意見往往與我相左。他們往往不講道理，硬要我吃最不好吃的"藥"，硬要我做最難當的"洗臉"，或堅不許我弄最有趣的水，最好看的火。今天的怪事，他們對之都漠然，意見一定又是與我相左的。我若提議去打，一定不被贊成。橫豎拗不過他們，算了吧。我只有哭！最可怪的，平常同情於我的弄水弄火的寶姊姊，今天也跳出門來笑我，跟了媽媽說我"癡子"。我只有獨自哭！有誰同情於我的哭呢？

到媽媽抱了我回來的時候，我才仰起頭，預備再看一看，這怪事怎麼樣了？那可惡的麻子還在否？誰知一跨進牆門檻，就聽見"拍，拍"的聲音。走進吃飯間，我看見那麻子正用拳頭打爸爸的背。"拍，拍"的聲音，正是打的聲音。可見他一定是用力打的，爸爸一定很痛。然而爸爸何以任他打呢？媽媽何以又不管呢？我又哭。媽媽急急地抱我到房間裏，對娘姨講些話，兩人都笑起來，都對我講了許多話。然而我還聽見隔壁打人的"拍，拍"的聲音，無心去聽她們的話。

爸爸不是說過"打人是最不好的事"麼？那一天軟軟不肯給我香煙牌子，我打了她一掌，爸爸曾經罵我，說我不好；還有那一天我打碎了寒暑表，媽媽打了我一下屁股，爸爸立刻抱我，對媽媽說："打不行"。何以今天那麻子在打爸爸，大家不管呢？我繼續哭，我在媽媽的懷裏睡去了。

我醒來，看見爸爸坐在披雅娜（鋼琴）旁邊，似乎無傷，耳朵也沒有割去，不過頭很光白，像和尚了。我見了爸爸，立刻想起了睡前的怪事，然而他們 —— 爸爸、媽媽等 —— 仍是毫不介意，絕

不談起。我一回想，心中非常恐怖又疑惑。明明是爸爸被割項頸，割耳朵，又被用拳頭打，大家卻置之不問，任我一個人恐怖又疑惑。唉！有誰同情於我的恐怖？有誰為我解釋這疑惑呢？

給我的孩子們

　　我的孩子們！我憧憬於你們的生活，每天不止一次！我想委曲地說出來，使你們自己曉得。可惜到你們懂得我的話的意思的時候，你們將不復是可以使我憧憬的人了。這是何等可悲哀的事啊！

　　瞻瞻！你尤其可佩服。你是身心全部公開的真人。你甚麼事體都像拚命地用全副精力去對付。小小的失意，像花生米翻落地了，自己嚼了舌頭了，小貓不肯吃糕了，你都要哭得嘴唇翻白，昏去一兩分鐘。外婆普陀去燒香買回來給你的泥人，你何等鞠躬盡瘁地抱他，餵他；有一天你自己失手把他打破了，你的號哭的悲哀，比大人們的破產，失戀，broken heart（心碎），喪考妣，全軍覆沒的悲

哀都要真切。兩把芭蕉扇做的腳踏車，麻雀牌堆成的火車、汽車，你何等認真地看待，挺直了嗓子叫"汪——""咕咕咕……"來代替汽笛。寶姊姊講故事給你聽，說到"月亮姊姊掛下一隻籃來，寶姊姊坐在籃裏吊了上去，瞻瞻在下面看"的時候，你何等激昂地同她爭，說："瞻瞻要上去，寶姐姐在下面看！"甚至哭到漫姑[1]面前去求審判。我每次剃了頭，你真心地疑我變了和尚，好幾時不要我抱。最是今年夏天，你坐在我膝上發見了我腋下的長毛，當作黃鼠狼的時候，你何等傷心，你立刻從我身上爬下去，起初眼睜睜地對我端相，繼而大失所望地號哭，看看，哭哭，如同對被判定了死罪的親友一樣。你要我抱你到車站裏去，多多益善地要買香蕉，滿滿地擒了兩手回來，回到門口時你已經熟睡在我的肩上，手裏的香蕉不知落在哪裏去了。這是何等可佩服的真率，自然，與熱情！大人間的所謂"沉默"、"含蓄"、"深刻"的美德，比起你來，全是不自然的、病的、偽的！

1. 漫姑，即作者的三姐豐滿。—— 編者註

你們每天做火車，做汽車，辦酒，請菩薩，堆六面畫，唱歌，全是自動的，創造創作的生活。大人們的呼號"歸自然！""生活的藝術化！""勞動的藝術化！"在你們面前真是出醜得很了！依樣畫幾筆畫，寫幾篇文的人稱為藝術家、創作家，對你們更要愧死！

你們的創作力，比大人真是強盛得多哩：瞻瞻！你的身體不及椅子的一半，卻常常要搬動它，與它一同翻倒在地上；你又要把一杯茶橫轉來藏在抽斗裏，要皮球停在壁上，要拉住火車的尾巴，要月亮出來，要天停止下雨。在這等小小的事件中，明明表示着你們的小弱的體力與智力不足以應付強盛的創作慾、表現慾的驅使，因而遭逢失敗。然而你們是不受大自然的支配，不受人類社會的束縛的創造者，所以你的遭逢失敗，例如火車尾巴拉不住，月亮呼不出來的時候，你們決不承認是事實的不可能，總以為是爹爹媽媽不肯幫你們辦到，同不許你們弄自鳴鐘同例，所以憤憤地哭了。你們的世界何等廣大！

你們一定想：終天無聊地伏在案上弄筆的爸爸，終天悶悶地坐

在窗下弄引線的媽媽，是何等無氣性的奇怪的動物！你們所視為奇怪動物的我與你們的母親，有時確實難為了你們，摧殘了你們，回想起來，真是不安心得很！

阿寶！有一晚你拿軟軟的新鞋子，和自己腳上脫下來的鞋子，給凳子的腳穿了，劃襪立在地上，得意地叫"阿寶兩隻腳，凳子四隻腳"的時候，你母親喊着"齷齪了襪子！"立刻擒你到藤榻上，動手毀壞你的創作。當你蹲在榻上注視你母親動手毀壞的時候，你的小心裏一定感到"母親這種人，何等殺風景而野蠻"吧！

瞻瞻！有一天開明書店送了幾冊新出版的毛邊的《音樂入門》來。我用小刀把書頁一張一張地裁開來，你側着頭，站在桌邊默默地看。後來我從學校回來，你已經在我的書架上拿了一本連史紙印的中國裝的《楚辭》，把它裁破了十幾頁，得意地對我說："爸爸！瞻瞻也會裁了！"瞻瞻！這在你原是何等成功的歡喜，何等得意的作品！卻被我一個驚駭的"哼！"字喊得你哭了。那時候你也一定抱怨"爸爸何等不明"吧！

軟軟！你常常要弄我的長鋒羊毫，我看見了總是無情地奪脫

你。現在你一定輕視我，想道："你終於要我畫你的畫集的封面！"[1]最不安心的，是有時我還要拉一個你們所最怕的陸露沙醫生來，教他用他的大手來摸你們的肚子，甚至用刀來在你們臂上割幾下，還要教媽媽和漫姑擒住了你們的手腳，捏住了你們的鼻子，把很苦的水灌到你們的嘴裏去。這在你們一定認為太無人道的野蠻舉動吧！

孩子們！你們真果抱怨我，我倒歡喜；到你們的抱怨變為感謝的時候，我的悲哀來了！

我在世間，永沒有逢到像你們樣出肺肝相示的人。世間的人羣結合，永沒有像你們樣的徹底地真實而純潔。最是我到上海去幹了無聊的所謂"事"回來，或者去同不相干的人們做了叫做"上課"的一種把戲回來，你們在門口或車站旁等我的時候，我心中何等慚愧又歡喜！慚愧我為甚麼去做這等無聊的事，歡喜我又得暫時放懷一切地加入你們的真生活的團體。

但是，你們的黃金時代有限，現實終於要暴露的。這是我經驗

1. 《子愷畫集》的封面畫是軟軟所作。——編者註

過來的情形，也是大人們誰也經驗過的情形。我眼看見兒時的伴侶中的英雄、好漢，一個個退縮、順從、妥協、屈服起來，到像綿羊的地步。我自己也是如此。"後之視今，亦猶今之視昔"，你們不久也要走這條路呢！

　　我的孩子們！憧憬於你們的生活的我，癡心要為你們永遠挽留這黃金時代在這冊子裏。然這真不過像"蜘蛛網落花"略微保留一點春的痕跡而已。且到你們懂得我這片心情的時候，你們早已不是這樣的人，我的畫在世間已無可印證了！這是何等可悲哀的事啊！

<div align="right">

《子愷畫集》代序，1926 年耶誕節作

</div>

阿寶赤膊

"？！"

建築的起源

創作與鑑賞

無題

穿了爸爸的衣服

瞻瞻底車（一）
黃包車

TK

小車

瞻瞻底車（二）
　腳踏車

拉黃包車

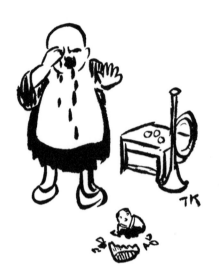

BROKEN HEART

傑作

快樂的勞動者

春假

"回來了！"

活傀儡

粽禍

佈施

埋伏

被寫生的時候

自立

小夢

痛肚

花生米不滿足

開箱子

特別快車

雙雙對對飛

菱塘淺

鞦韆

蝌蚪

湖畔小景

慢慢走

鑼鼓響

可愛的小扒手

提攜

KISS

鄰人

缺席

爸爸不在的時候

獨坐

逍遙法外的小竊（二）
小菜場上偷蘿蔔

取蘋果

搬凳

爸爸回來了

寫生

晚歸

痛得很

晚歸

小爸爸

乘涼

TK

爸爸還不來！

跌了一跤

初步

萬年青

"媽媽快來打！
他拿刀殺爸爸了！"

除夜（一）

除夜

"爸爸耳朵裏一支鉛筆"

恭賀新禧

PICNIC

後光

姉弟

無題

咬鉛筆

新刊

此畫的原稿的讀者

姊妹

最初的朋友

自己認識

阿寶兩隻腳，凳子四隻腳

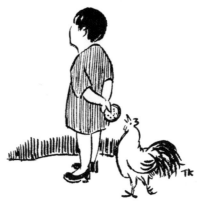

飛艇

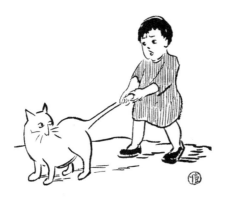

失和

辦公室

買票

誘惑

小旅行

輕氣球

一馬雙跨

TK

騎馬

挑荠菜

SNOWDROP

買粽子

除夜生的小弟弟
第二天便是兩歲

媽媽又生小弟弟了

小母親

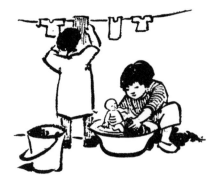

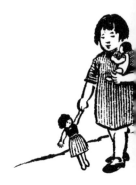

抬轎

小家庭

小父母

軟軟新娘子，
瞻瞻新官人，
寶姊姊做媒人。

種瓜得瓜

回家

兒童公園所見

"教山茶馬上開花！"

"你給我削瓜，我給你打扇。"

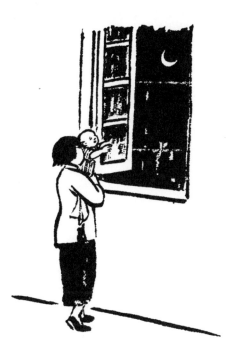

"要！"

芭蕉葉與紅肚兜

民間之春

"一樣大"

東風緊

兒童散學歸來早，
忙趁東風放紙鳶。

"糖湯！"

脫鞋

眠兒歌

遠足之晨

納凉

二重人格

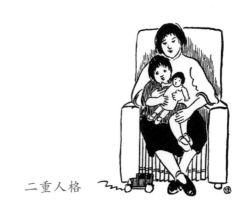

到上海去的

"教太陽不要下去!"

兒童不知春，
問草何故綠。

湖畔小景

風雲變態

蜻蜓

選手之夢

自修

寫生

童心　343

春節人人樂，
我吃魚一條。
年豐穀倉滿，
防鼠有功勞。

阿花飲水處

深夜的巡遊者

"下課？"

教室裏的春心

Tk

衛生

英文課

村學校的音樂課

瞻瞻的夢 —— 第一夜
家裏的桌子沒有了，東西都放在地板上，
自鳴鐘、爸爸的懷娥鈴、媽媽的剪刀⋯⋯

瞻瞻的夢 —— 第二夜
媽媽牀裏的被褥沒有了，種滿着花、草，
有蝴蝶飛着，青蛙兒跳着……

瞻瞻的夢 —— 第三夜
房子的屋頂沒有了，在屋裏可以看見
天上的鳥、飛艇、月亮和鷂子。

瞻瞻的夢 —— 第四夜

賣東西的都在門口，一天到晚不去。

郎騎竹馬來

海陸空

藝術的勞動（其三）

清明

泄憤

盾

感同身受

惡夢

同情

要多少錢？

藝術的勞動（其二）

冬暖如春

大眾一體，敵人氣餒。
大眾一心，敵人難侵。

欣賞

摸索

建設

大家看報

表演前

三眠

A BOY AND A DOG

三臂獨腳之姿

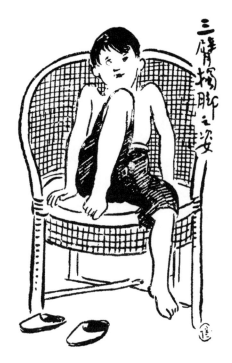

倚柱

1428 乙丑

迷路

種花

下課後

驚異（一）

約伴

雀巢可俯而窺

唱歌歸去

妹妹新娘子，
弟弟新官人，
姊姊做媒人。

爸爸回來了

辦公室

小松植平原，
他日自参天。

逃避與追求

折得荷花渾忘卻，
空將荷葉蓋頭歸。

小母親

糯米粥

你給我削瓜，
我給你打扇。

驚呼

依松而築，
生氣滿屋。

還有五里路

散市

青梅

哥哥帶點笑，
妹妹頭抬高，
弟弟別吃糕！

東風浩蕩，扶搖直上。

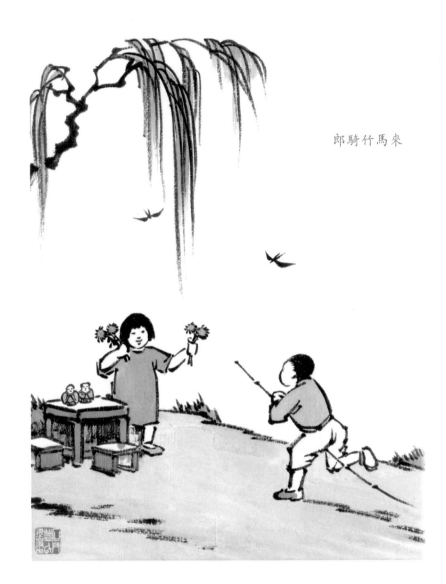

郎騎竹馬來

吾徒胡為縱此樂，
暴殄天物聖所哀。

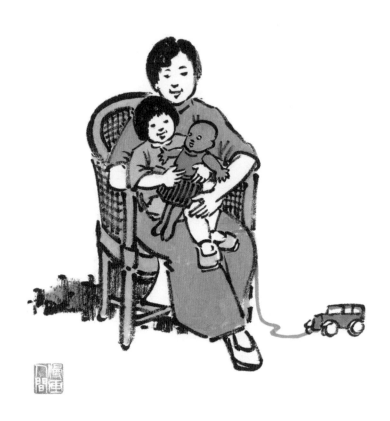

愛的收支相抵

卅四年八月十日之夜

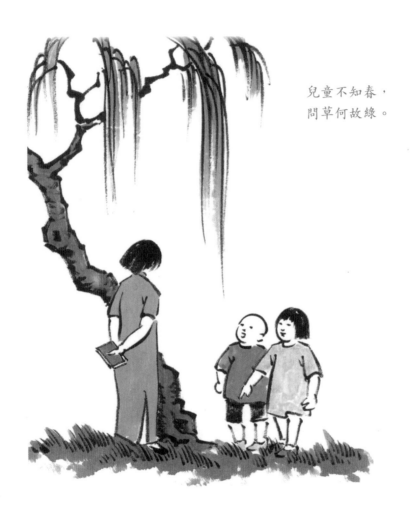

兒童不知春，
問草何故綠。

寒假回家的哥哥，
弟弟看見不認識了。

衣冠之威

提攜

冬日可愛

佛

心

1965 年豐子愷與廣洽法師、覺星法
師等在上海日月樓。

漸

使人生圓滑進行的微妙的要素，莫如"漸"；造物主騙人的手段，也莫如"漸"。在不知不覺之中，天真爛漫的孩子"漸漸"變成野心勃勃的青年；慷慨豪俠的青年"漸漸"變成冷酷的成人；血氣旺盛的成人"漸漸"變成頑固的老頭子。因為其變更是漸進的，一年一年地，一月一月地，一日一日地，一時一時地，一分一分地，一秒一秒地漸進，猶如從斜度極緩的長遠的山坡上走下來，使人不察其遞降的痕跡，不見其各階段的境界，而似乎覺得常在同樣的地位，恆久不變，又無時不有生的意趣與價值，於是人生就被確實肯定，而圓滑進行了。假使人生的進行不像山坡而像風琴的鍵板，由

do 忽然移到 re，即如昨夜的孩子今朝忽然變成青年；或者像旋律的"接離進行"地由 do 忽然跳到 mi，即如朝為青年而夕暮忽成老人，人一定要驚訝、感慨、悲傷，或痛感人生的無常，而不樂為人了。故可知人生是由"漸"維持的。這在女人恐怕尤為必要：歌劇中，舞台上的如花的少女，就是將來火爐旁邊的老婆子，這句話，驟聽使人不能相信，少女也不肯承認，實則現在的老婆子都是由如花的少女"漸漸"變成的。

人之能堪受境遇的變衰，也全靠這"漸"的助力。鉅富的紈絝子弟因屢次破產而"漸漸"蕩盡其家產，變為貧者；貧者只得做傭工，傭工往往變為奴隸，奴隸容易變為無賴，無賴與乞丐相去甚近，乞丐不妨做偷兒……這樣的例，在小說中，在實際上，均多得很。因為其變衰是延長為十年二十年而一步一步地"漸漸"地達到的，在本人不感到甚麼強烈的刺激。故雖到了飢寒病苦刑笞交迫的地步，仍是熙熙然貪戀着目前的生的歡喜。假如一位千金之子忽然變了乞丐或偷兒，這人一定憤不欲生了。

這真是大自然的神秘的原則，造物主的微妙的功夫！陰陽潛移，春秋代序，以及物類的衰榮生殺，無不暗合於這法則。由萌芽的春"漸漸"變成綠陰的夏；由凋零的秋"漸漸"變成枯寂的冬。我們雖已經歷數十寒暑，但在圍爐擁衾的冬夜仍是難於想像飲冰揮扇的夏日的心情；反之亦然。然而由冬一天一天地，一時一時地，一分一分地，一秒一秒地移向夏，由夏一天一天地，一時一時地，一分一分地，一秒一秒地移向冬，其間實在沒有顯著的痕跡可尋。畫夜也是如此：傍晚坐在窗下看書，page（書頁）上"漸漸"地黑起來，倘不斷地看下去（目力能因了光的漸弱而漸漸加強），幾乎永遠可以認識 page 上的字跡，即不覺畫之已變為夜。黎明憑窗，不瞬目地注視東天，也不辨自夜向畫的推移的痕跡。女兒漸漸長大起來，在朝夕相見的父母全不覺得，難得見面的遠親就相見不相識了。往年除夕，我們曾在紅蠟燭底下守候水仙花的開放，真是癡態！倘水仙花果真當面開放給我們看，便是大自然的原則的破壞，宇宙的根本的搖動，世界人類的末日臨到了！

"漸"的作用，就是用每步相差極微極緩的方法來隱蔽時間的過去與事物的變遷的痕跡，使人誤認其為恆久不變。這真是造物主騙人的一大詭計！這有一件比喻的故事：某農夫每天朝晨抱了犢而跳過一溝，到田裏去工作，夕暮又抱了它跳過溝回家。每日如此，未嘗間斷。過了一年，犢已漸大，漸重，差不多變成大牛，但農夫全不覺得，仍是抱了它跳溝。有一天他因事停止工作，次日再就不能抱了這牛而跳溝了。造物的騙人，使人留連於其每日每時的生的歡喜而不覺其變遷與辛苦，就是用這個方法的。人們每日在抱了日重一日的牛而跳溝，不准停止。自己誤以為是不變的，其實每日在增加其苦勞！

　　我覺得時辰鐘是人生的最好的象徵了。時辰鐘的針，平常一看總覺得是"不動"的；其實人造物中最常動的無過於時辰鐘的針了。日常生活中的人生也如此，刻刻覺得我是我，似乎這"我"永遠不變，實則與時辰鐘的針一樣地無常！一息尚存，總覺得我仍是我，我沒有變，還是留連着我的生，可憐受盡"漸"的欺騙！

"漸"的本質是"時間"。時間我覺得比空間更為不可思議，猶之時間藝術的音樂比空間藝術的繪畫更為神秘。因為空間姑且不追究它如何廣大或無限，我們總可以把握其一端，認定其一點。時間則全然無從把握，不可挽留，只有過去與未來在渺茫之中不絕地相追逐而已。性質上既已渺茫不可思議，分量上在人生也似乎太多。因為一般人對於時間的悟性，似乎只夠支配搭船，乘車的短時間；對於百年的長期間的壽命，他們不能勝任，往往迷於局部而不能顧及全體。試看乘火車的旅客中，常有明達的人，有的寧犧牲暫時的安樂而讓其坐位於老弱者，以求心的太平（或博暫時的美譽）；有的見眾人爭先下車，而退在後面，或高呼"勿要軋，總有得下去的！""大家都要下去的！"然而在乘"社會"或"世界"的大火車的"人生"的長期的旅客中，就少有這樣的明達之人。所以我覺得百年的壽命，定得太長。像現在的世界上的人，倘定他們搭船乘車的期間的壽命，也許在人類社會上可減少許多兇險殘慘的爭鬥，而與火車中一樣地謙讓、和平，也未可知。

然人類中也有幾個能勝任百年的或千古的壽命的人。那是"大人格"、"大人生"。他們能不為"漸"所迷，不為造物所欺，而收縮無限的時間並空間於方寸的心中。故佛家能納須彌於芥子。中國古詩人（白居易）說："蝸牛角上爭何事？石火光中寄此身。"英國詩人（Blake）也說："一粒沙裏見世界，一朵花裏見天國；手掌裏盛住無限，一剎那便是永劫。"

大賬簿

　　我幼年時，有一次坐了船到鄉間去掃墓。正靠在船窗口出神觀看船腳邊層出不窮的波浪，手中所持的不倒翁失足翻落河中。我眼看它躍入波浪中，向船尾方面滾騰而去，一剎那間形影俱杳，全部交付與不可知的渺茫的世界了。我看看自己的空手，又看看窗下的層出不窮的波浪，不倒翁失足的傷心地，再向船後面的茫茫白水悵望了一回，心中黯然地起了疑惑與悲哀。我疑惑不倒翁此去的下落與結果究竟如何，又悲哀這永遠不可知的運命。它也許隨了波浪流去，擱住在岸灘上，落入於某村童的手中；也許被魚網打去，從此做了漁船上的不倒翁；又或永遠沉淪在幽暗的河底，歲久化為泥

土，世間從此不再見這個不倒翁。我曉得這不倒翁現在一定有個下落，將來也一定有個結果，然而誰能去調查呢？誰能知道這不可知的運命呢？這種疑惑與悲哀隱約地在我心頭推移。終於我想：父親或者知道這究竟，能解除我這種疑惑與悲哀。不然，將來我年紀長大起來，總有一天能知道這究竟，能解除這疑惑與悲哀。

後來我的年紀果然長大起來。然而這種疑惑與悲哀，非但依舊不能解除，反而隨了年紀的長大而增多增深了。我偕了小學校裏的同學赴郊外散步，偶然折取一根樹枝，當 stick（手杖）用了一回，後來拋棄在田間的時候，總要對它回顧好幾次，心中自問自答："我不知幾時得再見它？它此後的結果不知究竟如何？我永遠不得再見它了！它的後事永遠不可知了！"倘是獨自散步，遇到這種事的時候我更要依依不捨地留連一回。有時已經走了幾步，又迴轉身去，把所拋棄的東西重新拾起來，鄭重地道個訣別，然後硬着頭皮拋棄它，再向前走。過後我也曾自笑這癡態，而且明明曉得這些是人生中惜不勝惜的瑣事；然而那種悲哀與疑惑確實地充塞在我的心頭，使我不得不然！

在熱鬧的地方，忙碌的時候，我這種疑惑與悲哀也會被壓抑在心的底層，而安然地支配取捨各種事物，不復作如前的癡態。間或在動作中偶然浮起一點疑惑與悲哀來；然而大眾的感化與現實的壓迫的力非常偉大，立刻把它壓制下去，它只在我的心頭一閃而已。一到靜僻的地方，孤獨的時候，最是夜間，它們又全部浮出在我的心頭了。燈下，我推開算術演草簿，提起筆來在一張廢紙上信手塗寫日間所諳誦的詩句："春蠶到死絲方盡，蠟炬成灰……"沒有寫完，就拿向燈火上，燒着了紙的一角。我眼看見火勢孜孜地蔓延過來，心中又忙着和個個字道別。完全變成了灰燼之後，我眼前忽然分明現出那張字紙的完全的原形；俯視地上的灰燼，又感到了暗淡的悲哀：假定現在我要再見一見一分鐘以前分明存在的那張字紙的實物，無論託紳董、縣官、省長、大總統，仗世界一切皇帝的勢力，或堯舜、孔子、蘇格拉底、基督等一切古代聖哲復生，大家協力幫我設法，也是絕對不可能的事了！——但這種奢望我決計沒有。我只是看看那堆灰燼，想在沒有區別的微塵中認識各個字的死骸，找出哪一點是春字的灰，哪一點是蠶字的灰……又想像它

明天朝晨被此地的僕人掃除出去，不知結果如何：倘然散入風中，不知它將分飛何處？春字的灰飛入誰家，蠶字的灰飛入誰家？……倘然混入泥土中，不知它將滋養哪幾株植物？……都是渺茫不可知的千古的大疑問了。

吃飯的時候，一顆飯粒從碗中翻落在我的衣襟上。我顧視這顆飯粒，不想則已，一想又惹起一大篇的疑惑與悲哀來：不知哪一天哪一個農夫在哪一處田裏種下一批稻，就中有一株稻穗上結着煮成這顆飯粒的穀。這粒穀又不知經過了誰的刈，誰的磨，誰的舂，誰的簸，而到了我們的家裏，現在煮成飯粒，而落在我的衣襟上。這種疑問都可以有確實的答案；然而除了這顆飯粒自己曉得以外，世間沒有一個人能調查，回答。

袋裏摸出來一把銅板，分明個個有複雜而悠長的歷史。鈔票與銀洋經過人手，有時還被打一個印；但銅板的經歷完全沒有痕跡可尋。它們之中，有的曾為街頭的乞丐的哀願的目的物，有的曾為勞動者的血汗的代價，有的曾經換得一碗粥，救濟一個餓夫的飢腸，

有的曾經變成一粒糖，塞住一個小孩的啼哭，有的曾經參與在盜賊的贓物中，有的曾經安眠在富翁的大腹邊，有的曾經安閒地隱居在毛廁的底裏，有的曾經忙碌地兼備上述的一切的經歷。且就中又有的恐怕不是初次到我的袋中，也未可知。這些銅板倘會說話，我一定要尊它們為上客，恭聽它們歷述其漫遊的故事。倘然它們會紀錄，一定每個銅板可著一冊比《魯濱孫飄流記》更奇離的奇書。但它們都像死也不肯招供的犯人，其心中分明秘藏着案件的是非曲直的實情，然而死也不肯泄漏它們的秘密。

現在我已行年三十，做了半世的人，那種疑惑與悲哀在我胸中，分量日漸增多；但刺激日漸淡薄，遠不及少年時代以前的新鮮而濃烈了。這是我用功的結果。因為我參考大眾的態度，看他們似乎全然不想起這類的事，飯吃在肚裏，錢進入袋裏，就天下太平，夢也不做一個。這在生活上的確大有實益，我就拚命以大眾為師，學習他們的幸福。學到現在三十歲，還沒有畢業。所學得的，只是那種疑惑與悲哀的刺激淡薄了一點，然其分量仍是跟了我的

經歷而日漸增多。我每逢辭去一個旅館，無論其房間何等壞，臭蟲何等多，臨去的時候總要低徊一下子，想起"我有否再住這房間的一日？"又慨歎"這是永遠的訣別了！"每逢下火車，無論這旅行何等勞苦，鄰座的人何等可厭，臨走的時候總要發生一種特殊的感想："我有否再和這人同座的一日？恐怕是對他永訣了！"但這等感想的出現非常短促而又模糊，像飛鳥的黑影在池上掠過一般，真不過數秒間在我心頭一閃，過後就全無其事。我究竟已有了學習的功夫了。然而這也全靠在老師 —— 大眾 —— 面前，方始可能。一旦不見了老師，而離羣索居的時候，我的故態依然復萌。現在正是其時：春風從窗中送進一片白桃花的花瓣來，落在我的原稿紙上。這分明是從我家的院子裏的白桃花樹上吹下來的，然而有誰知道它本來生在哪一枝頭的哪一朵花上呢？窗前地上白雪一般的無數的花瓣，分明各有其故枝與故萼，誰能一一調查其出處，使它們重歸其故萼呢？疑惑與悲哀又來襲擊我的心了。

　　總之，我從幼時直到現在，那種疑惑與悲哀不絕地襲擊我的心，始終不能解除。我的年紀越大，知識越富，它的襲擊的力也越

大。大眾的榜樣的壓迫越嚴，它的反動也越強。倘一一記述我三十年來所經驗的此種疑惑與悲哀的事例，其卷帙一定可同《四庫全書》、《大藏經》爭多。然而也只限於我一個人在三十年的短時間中的經驗；較之宇宙之大，世界之廣，物類之繁，事變之多，我所經驗的真不啻恆河中的一粒細沙。

　　我彷彿看見一冊極大的大賬簿，簿中詳細記載着宇宙間世界上一切物類事變的過去、現在、未來三世的因因果果。自原子之細以至天體之巨，自微生蟲的行動以至混沌的大劫，無不詳細記載其來由、經過與結果，沒有萬一的遺漏。於是我從來的疑惑與悲哀，都可解除了。不倒翁的下落，stick 的結果，灰燼的去處，一一都有記錄；飯粒與銅板的來歷，一一都可查究；旅館與火車對我的因緣，早已注定在項下；片片白桃花瓣的故莩，都確鑿可考。連我所屢次歎為永不可知的、院子裏的沙堆的沙粒的數目，也確實地記載着，下面又註明哪幾粒沙是我昨天曾經用手掬起來看過的。倘要從沙堆中選出我昨天曾經掬起來看過的沙，也不難按這賬簿而探索 —— 凡我在三十年中所見、所聞、所為的一切事物，都有極詳

細的記載與考證；其所佔的地位只有 page 的一角，全書的無窮大
分之一。

　　我確信宇宙間一定有這冊大賬簿。於是我的疑惑與悲哀全都解
除了。

蜜 蜂

正在寫稿的時候，耳朵近旁覺得有"嗡嗡"之聲，間以"得得"之聲。因為文思正暢快，只管看着筆底下，無暇抬頭來探究這是甚麼聲音。然而"嗡嗡"、"得得"，也只管在我耳旁繼續作聲，不稍間斷。過了幾分鐘之後，它們已把我的耳鼓刺得麻木，在我似覺這是寫稿時耳旁應有的聲音，或者一種天籟，無須去探究了。

等到文章告一段落，我放下自來水筆，照例伸手向罐中取香煙的時候，我才舉頭看見這"嗡嗡"、"得得"之聲的來源。原來有一隻蜜蜂，向我案旁的玻璃窗上求出路，正在那裏亂撞亂叫。

我以前只管自己的工作，不起來為它謀出路，任它亂撞亂叫到

這許久時光，心中覺得有些抱歉。然而已經捱到現在，況且一時我也想不出怎樣可以使它鑽得出去的方法，也就再停一會兒，等到點着了香煙再說。

我一邊點香煙，一邊旁觀它的亂撞亂叫。我看它每一次鑽，先飛到離玻璃一二寸的地方，然後直衝過去，把它的小頭在玻璃上"得"、"得"地撞兩下，然後沿着玻璃"嗡嗡"地向四處飛鳴。其意思是想在那裏找一個出身的洞。也許不是找洞，為的是玻璃上很光滑，使它立腳不住，只得向四處亂舞。亂舞了一回之後，大概它悟到了此路不通，於是再飛開來，飛到離玻璃一二寸的地方，重整旗鼓，向玻璃的另一處地方直撞過去。因此"嗡嗡"、"得得"，一直繼續到現在。

我看了這模樣覺得非常可憐。求生活真不容易，只做一隻小小的蜜蜂，為了生活也須碰到這許多釘子。我詛咒那玻璃，它一面使它清楚地看見窗外花台裏含着許多蜜汁的花，以及天空中自由翱翔的同類，一面又周密地攔阻它，永遠使它可望而不可即。這真是何等惡毒的東西！它又彷彿是一個騙子，把窗外的廣大的天地和燦爛

的春色給蜜蜂看，誘它飛來。等到它飛來了，卻用一種無形的阻力攔住它，永不使它出頭，或竟可使它撞死在這種阻力之下。

因了詛咒玻璃，我又羨慕起物質文明未興時的幼年生活的詩趣來。我家祖母年年養蠶。每當蠶寶寶"上山"的時候，堂前裝紙窗以防風。為了一雙燕子常要出入，特地在紙窗上開一個碗來大的洞，當作燕子的門，那雙燕子似乎通人意的，來去時自會把翼稍稍斂住，穿過這洞。這般情景，現在回想了使我何等憧憬！假如我案旁的窗不用玻璃而換了從前的紙窗，我們這蜜蜂總可鑽得出去。即使撞兩下，也是軟軟地，沒有甚麼苦痛。求生活在從前容易得多，不但人類社會如此，連蟲類社會也如此。

我點着了香煙之後就開始為它謀出路。但這是一件很不容易的事。叫它不要在這裏鑽，應該回頭來從門裏出去，它聽不懂我的話。用手硬把它捉住了到門外去放，它一定誤會我要害它，會用螫反害我，使我的手腫痛得不能工作。除非給它開窗；但是這扇窗不容易開，窗外堆疊着許多笨重的東西，須得先把這些東西除去，方可開窗。這些笨重的東西不是我一人之力所能除去的。

於是我起身來請同室的人幫忙，大家合力除去窗外的笨重的東西，好把窗開開，讓我們這蜜蜂得到出路。但是同室的人大家不肯，他們說："我們做工都很疲倦了，哪有餘力去搬重物而救蜜蜂呢？"我頓覺自己也很疲倦，沒有搬這些重物的餘力。救蜜蜂的事就成了問題。

　　忽然門裏走進一個人來和我說話。為了不能避免的事，我立刻被他拉了一同出門去，就把蜜蜂的事忘卻了。等到我回來的時候，這蜜蜂已不見。不知道是飛去了，被救了，還是撞殺了。

廿四（1935）年三月七日於杭州

敬 禮

　　像吃藥一般喝了一大碗早已吃厭的牛奶，又吞了一把圍棋子似的、洋鈕釦似的肺病特效藥。早上的麻煩已經對付過去。兒女都出門去辦公或上課了，太太上街去了，勞動大姐在不知甚麼地方，屋子裏很靜。我獨自關進書房裏，坐在書桌面前。這是一天精神最好的時光。這是正好潛心工作的時光。

　　今天要譯的一段原文，文章極好，譯法甚難。但是昨天晚上預先看過，躺在牀裏預先計劃過句子的構造，所以今天的工作並不很難，只要推敲各句裏面的字眼，就可以使它變成中文。右手握着自來水筆，左手拿着香煙。書桌左角上並列着一杯茶和一隻煙灰缸。

眼睛看着筆端，熱衷於工作，左手常常誤把香煙灰敲落在茶杯裏，幸而沒有把煙灰缸當作茶杯拿起來喝。茶裏加了香煙灰，味道有些特別，然而並不討厭。

譯文告一段落，我放下自來水筆，坐在椅子裏伸一伸腰，眼梢頭覺得桌子上右手所靠的地方有一件小東西在那裏蠢動。仔細一看，原來是一個受了傷的螞蟻：它的腳已經不會走路，然而軀幹無傷，有時翹起頭來，有時翻轉肚子來，有時鼓動着受傷的腳，企圖爬走，然後一步一蹶，終於倒下來，全身亂抖，彷彿在絕望中掙扎。啊，這一定是我闖的禍！我熱衷於工作的時候，沒有顧到右臂底下的螞蟻。我寫完了一行字，迅速地把筆移向第二行上端的時候，手臂像汽車一樣突進，然而桌子上沒有紅綠燈和橫道線，因此就把這螞蟻碾傷了。它沒有拉我去吃警察官司，然而我很對不起它，又沒有辦法送它進醫院去救治，奈何，奈何！

然而反覆一想，這不能完全怪我。誰教它走到我的工場裏來，被機器碾傷呢？它應該怪它自己，我恕不負責。不過，一個不死不活的生物躺在我眼睛面前，心情實在非常不快。我想起了昨天所譯

的一段文章：“假定有百苦交加而不得其死的人，在沒有生的價值的本人自不必說，在旁邊看護他的親人恐怕也會覺得殺了他反而慈悲吧。”（見夏目漱石著《旅宿》）我想：我伸出一根手指去，把這百苦交加而不得其死的螞蟻一下子捻死，讓它脫了苦，不是慈悲嗎？然而我又想起了某醫生的話：延長壽命，是醫生的天職。又想起故鄉的一句俗話：“好死勿抵惡活。”我就不肯行此慈悲。況且，這螞蟻雖然受傷，還在頑強地掙扎，足見它只是局部殘廢，全體的生活力還很旺盛，用指頭去捻死它，怎麼使得下手呢？猶豫不決，耽擱了我的工作。最後決定：我只當不見，只當沒有這回事。我把稿紙移向左些，管自繼續做我的翻譯工作。讓這個自作孽的螞蟻在我的桌子上掙扎，不關我事。

翻譯工作到底重大，一個螞蟻的性命到底藐小，我重新熱衷於工作之後，竟把這事件完全忘記了。我用心推敲，頻頻塗改，仔細地查字典，又不斷地抽香煙。忙了一大陣之後，工作又告一段落，又是放下自來水筆，坐在椅子裏伸一伸腰。眼梢頭又覺得桌子右角上離開我兩尺光景的地方有一件小東西在那裏蠢動。望

去似乎比螞蟻大些，並且正在慢慢地不斷地移動，移向桌子所靠着的窗下的牆壁方面去。我湊近去仔細察看。啊喲，不看則已，看了大吃一驚！原來是兩個螞蟻，一個就是那受傷者，另一個是救傷者，正在唧住了受傷者的身體而用力把他（排字同志注意，以後不用它字了）拖向牆壁方面去。然而這救傷者的身體不比受傷者大，他唧着和自己同樣大小的一個受傷者而跑路，顯然很吃力，所以常常停下來休息。有時唧住了他的肩部而走路，走了幾步停下來，回過身去唧住了他的一隻腳而走路；走了幾步又停下來，唧住了另一隻腳而繼續前進。停下來的時候，兩人碰一碰頭，彷彿談幾句話。也許是受傷者告訴他這隻腳痛，要他唧另一隻腳；也許是救傷者問他傷勢如何，拖得動否。受傷者有一兩隻腳傷勢不重，還能在桌上支撐着前進，顯然是體諒救傷者太吃力，所以勉力自動，以求減輕他的負擔。因為這樣艱難，所以他們進行的速度很緩，直到現在還離開牆壁半尺之遠。這個救傷者以前我並沒有看到。想來是埋頭於翻譯的期間，他跑出來找尋同伴，發見這個同伴受了傷躺在桌子上，就不惜勞力，不辭艱苦，不顧冒險，拚命地扶他回家去

療養。這樣藐小的動物，而有這樣深摯的友愛之情，這樣慷慨的犧牲精神，這樣偉大的互助精神，真使我大吃一驚！同時想起了我剛才看不起他，想捻死他，不理睬他，又覺得非常抱歉，非常慚愧！

魯迅先生曾經看見一個黃包車伕的身體大起來。我現在也如此：忽然看見桌子角上這兩個螞蟻大起來，大起來，大得同山一樣，終於充塞於天地之間，高不可仰了。同時又覺得我自己的身體小起來，小起來，終於小得同螞蟻一樣了。我站起身來，向着這兩個螞蟻立正，舉起右手，行一個敬禮。

一九五六年十二月十三日於上海作

白 象

　　白象是我家的愛貓，本來是我的次女林先家的愛貓，再本來是段老太太家的愛貓。

　　抗戰初，段老太太帶了白象逃難到大後方，勝利後，又帶了它復員到上海，與我的次女林先及吾婿宋慕法鄰居。不知為了甚麼原因，段老太太把白象和它的獨子小白象寄交林先、慕法家，變成了他們的愛貓。我到上海，林先、慕法又把白象寄交我，關在一隻無錫麵筋的籠裏，上火車，帶回杭州，住在西湖邊上的小屋裏，變成了我家的愛貓。

　　白象真是可愛的貓！不但為了它渾身雪白，偉大如象，又為了

它的眼睛一黃一藍，叫做"日月眼"。它從太陽光裏走來的時候，瞳孔細得幾乎沒有，兩眼竟像話劇舞台上所裝置的兩隻光色不同的電燈，見者無不驚奇讚歎。收電燈費的人看見了它，幾乎忘記拿鈔票；查戶口的警察看見了它，也暫時不查了。

白象到我家後，慕法、林先常寫信來，說段老太太已遷居他處，但常常來他們家訪問小白象，目的是探問白象的近況。我的幼女一吟，同情於段老太太的離愁，常常給白象拍照，寄交林先轉交段老太太，以慰其相思。同時對於白象，更增愛護。每天一吟讀書回家，或她的大姐陳寶教課回家，一坐倒，白象就跳到她們的膝上，老實不客氣地睡了。她們不忍拒絕，就坐着不動，向人要茶，要水，要換鞋，要報看。有時工人不在身邊，我同老妻就當聽差，送茶，送水，送鞋，送報。我們是間接服侍白象。

有一天，白象不見了。我們征騎四出，遍尋不得。正在擔憂，它偕同一隻斑花貓，悄悄地回來了，大家驚喜。女工秀英說，這是招賢寺裏的雄貓，說過笑起來。經過一個短促的休止符，大家都笑起來。原來它是到和尚寺裏去找戀人去了，也不關照一聲，害得我們急死。

此後斑花貓常來，它也常去，大家不以為奇。我覺得白象更可愛了。因為它不像魯迅先生的貓，戀愛時在屋頂上怪聲怪氣，吵得他不能讀書寫稿，而用長竹竿來打。後來它的肚皮漸漸大起來了。約摸兩三個月之後，它的肚皮大得特別，竟像一隻白象了。我們用一隻舊箱子，把蓋拿去，作為它的產牀。有一天，它臨盆了，一胎五子，三隻雪白的，兩隻斑花的。大家稱慶，連忙叫男工樟鴻到岳墳去買新鮮魚來給它調將。女孩子們天天沖克寧奶粉給它吃。

小貓日長夜大，二星期之後，都會爬動。白象育兒耐苦得很，日夜躺臥，讓五個孩子糾纏。它的身體龐大，在五隻小貓看來，好比一個丘陵。它們恣意爬上爬下，好像西湖上的遊客爬孤山一樣。這光景真是好看！

不料有一天，一隻小花貓死了。我的幼兒新枚，哭了一場，拿一條美麗牌香煙的匣子，當作棺材，給它成殮，葬在西湖邊的草地中。餘下的四隻，就特別愛惜。我家有七個孩子，三個在外，四個在杭州，他們就把四隻小貓分領，各認一隻。長女陳寶領了花貓，三女寧馨、幼女一吟、幼兒新枚，各領一隻白貓。這就好比鄉下

人把孩子過房給廟裏的菩薩一樣，有了"保佑"，"長命富貴"。大約因為他們不是菩薩，不能保佑；過一回，一隻小白貓又死了。剩下三隻，一花二白，都很健康，看看已能吃魚吃飯，不必全靠吃奶了。白象的母氏劬勞，也漸漸減省。它不必日夜躺着餵奶，可以隨時出去散步，或跳到女孩子們的膝上去睡覺了。女孩子們笑它："做了母親還要別人抱？"它不理，管自睡在人家懷裏。

有一天，白象不回來吃中飯。"難道又到和尚寺裏去找戀人了？"大家疑問。等到天黑，終於不回來。秀英當夜到寺裏去尋，不見。明天，又不回來。問題嚴重起來，我就寫二張海報："尋貓：敝處走失日月眼大白貓一隻。如有仁人君子覓得送還，奉酬法幣十萬元。儲款以待，決不食言。××路××號謹啟。"過了兩天，有鄰人來言："前幾天看見一大白貓死在地藏庵與復性書院之間的水沼裏，恐是你們的"。我們聞耗奔喪，找不到屍體。問地藏庵裏的警察，也說不知。又說，大概清道夫取去了。我們回家，大家沉默誌哀，接着就討論它的死因。有的說是它自己失腳落水，有的說是頑童推它下水，莫衷一是。後來新枚來報告，鄰家的孩子曾經看

見一隻大白貓死在水沼上的大柳樹根上，後來被人踢到水沼裏。孩子不會說謊，此說大約可靠。且吾聞之，貓不肯死在家裏，自知臨命終了，必遠行至無人處，然後辭世。故此說更覺可靠。我覺得這點"貓性"，頗可讚美。這有壯士風，不願死戶牖下兒女之手中，而情願戰死沙場，馬革裹屍。這又有高士風，不願病死在牀上，而情願遁跡深山，不知所終。總之，白象確已不在"貓間"了！

白象失蹤的第二天，林先從上海來杭。一到，先問白象。驟聞噩耗，驚惶失色。因為她原是受了段老太太之託，此番來杭將把白象帶回上海，重歸舊主的。相差一天，天緣何慳！然而天實為之，謂之何哉。所幸它還有三個遺孤，雖非日月眼，而壯健活潑，足以承繼血統。為防損失，特把一匹小花貓寄交我的好友家。其餘兩匹小白貓，常在我的身邊。每逢我架起了腳看報或吃酒的時候，它們爬到我的兩隻腳上，一高一低，一動一靜，別人看見了都要笑。我倒已經習以為常，似覺一坐下來，腳上天生成有兩隻小貓的。

卅六年（1947）五月廿七日於杭州作

暫時脫離塵世

夏目漱石的小說《旅宿》（日本名《草枕》）中有一段話：“苦痛、憤怒、叫囂、哭泣，是附着在人世間的。我也在三十年間經歷過來，此中況味嚐得夠膩了。膩了還要在戲劇、小說中反覆體驗同樣的刺激，真吃不消。我所喜愛的詩，不是鼓吹世俗人情的東西，是放棄俗念，使心地暫時脫離塵世的詩。”

夏目漱石真是一個最像人的人。今世有許多人外貌是人，而實際很不像人，倒像一架機器。這架機器裏裝滿着苦痛、憤怒、叫囂、哭泣等力量，隨時可以應用，即所謂“冰炭滿懷抱”也。他們非但不覺得吃不消，並且認為做人應當如此，不，做機器應當如此。

我覺得這種人非常可憐，因為他們畢竟不是機器，而是人。他們也喜愛放棄俗念，使心地暫時脫離塵世。不然，他們為甚麼也喜歡休息，喜歡說笑呢？苦痛、憤怒、叫囂、哭泣，是附着在人世間的，人當然不能避免。但請注意“暫時”這兩個字，“暫時脫離塵世”，是快適的，是安樂的，是營養的。

　　陶淵明的《桃花源記》，大家知道是虛幻的，是烏托邦，但是大家喜歡一讀，就為了他能使人暫時脫離塵世。《山海經》是荒唐的，然而頗有人愛讀。陶淵明讀後還詠了許多詩。這彷彿白日做夢，也可暫時脫離塵世。

　　鐵工廠的技師放工回家，晚酌一杯，以慰塵勞。舉頭看見牆上掛着一大幅《冶金圖》，此人如果不是機器，一定感到刺目。軍人出征回來，看見家中掛着戰爭的畫圖，此人如果不是機器，也一定感到厭煩。從前有一科技師向我索畫，指定要畫兒童遊戲。有一律師向我索畫，指定要畫西湖風景。此種些微小事，也竟有人縈心注目。二十世紀的人愛看表演千百年前故事的古裝戲劇，也是這種心理。人生真乃意味深長！這使我常常懷念夏目漱石。

"佛無靈"

　　我家的房子 —— 緣緣堂 —— 於去冬吾鄉失守時被敵寇的燒
夷彈焚燬了。我率全眷避地萍鄉，一兩個月後才知道這消息。
當時避居上海的同鄉某君作詩以弔，內有句云："見語緣緣堂亦
燬，眾生浩劫佛無靈。"第二句下面註明這是我的老姑母的話。
我的老姑母今年七十餘歲，我出亡時苦勸她同行，未蒙允許，至
今尚在失地中。五年前緣緣堂創造的時候，她老人家鎮日拿了史
的克（stick）在基地上代為擘劃，在工場中代為巡視，三寸長的
小腳常常遍染了泥污而回到老房子裏來吃飯。如今看它被焚，
怪不得要傷心，而歎"佛無靈"。最近她有信來（託人帶到上海友

人處，轉寄到桂林來的），末了說：緣緣堂雖已全毀，但煙囱尚完好，矗立於瓦礫場中。此是火食不斷之象，將來還可做人家。

緣緣堂燒了是"佛無靈"之故。這句話出於老姑母之口，入於某君之詩，原也平常。但我卻有些反感。不是指摘某君思想不對，也不是批評老姑母話語說錯，實在是慨歎一般人對於"佛"的誤解，因為某君和老姑母並不信佛，他們是一般按照所謂信佛的人的心理而說這話的。

我十年前曾從弘一法師學佛，並且吃素。於是一般所謂"信佛"的人就稱我為居士，引我為同志，因此我得交接不少所謂"信佛"的人。但是，十年以來，這些人我早已看厭了。有時我真懊悔自己吃素，我不屑與他們為伍。（我受先父遺傳，平生不吃肉類。故我的吃素半是生理關係。我的兒女中有二人也是生理的吃素，吃下葷腥去要嘔吐。但那些人以為我們同他們一樣，為求利而吃素。同他們辯，他們還以為客氣，真是冤枉。所以我有時懊悔自己吃素，被他們引為同志。）因為這班人多數自私自利，醜態可掬。非但完全不解佛的廣大慈悲的精神，其我利自私之慾且比所謂不信佛的人深得多！他們的唸佛吃

素，全為求私人的幸福。好比商人拿本錢去求利，又好比敵國的俘虜背棄了他們的夥伴，向我軍官跪喊"老爺饒命"，以求我軍的優待一樣。

信佛為求人生幸福，我絕不反對。但是，只求自己一人一家的幸福而不顧他人，我瞧他不起。得了些小便宜就津津樂道，引為佛佑；（抗戰期中，靠唸佛而得平安逃難者，時有所聞。）受了些小損失就怨天尤人，歎"佛無靈"，真是"阿彌陀佛，罪過罪過"！他們平日都吃素，放生，唸佛，誦經。但他們的吃一天素，希望比吃十天魚肉更大的報酬。他們放一條蛇，希望活一百歲。他們唸佛誦經，希望個個字變成金錢。這些人從佛堂裏散出來，說的統是果報：某人長年吃素，鄰家都燒光了，他家毫無損失。某人唸《金剛經》，強盜洗劫時獨不搶他的。某人無子，信佛後一索得男。某人痔瘡發，唸了"大慈大悲觀世音菩薩"，痔瘡立刻斷根……此外沒有一句真正關於佛法的話。這完全是同佛做買賣，靠佛圖利，吃佛飯。這真是所謂"羣居終日，言不及義，好行小惠，難矣哉！"

我也曾吃素，但我認為吃素吃葷真是小事，無關大體。我曾作《護生畫集》，勸人戒殺，但我的護生之旨是護心（其義見該書馬

序），不殺螞蟻非為愛惜螞蟻之命，乃為愛護自己的心，使勿養成殘忍。頑童無端一腳踏死羣蟻，此心放大起來，就可以坐了飛機拿炸彈來轟炸市區。故殘忍心不可不戒。因為所惜非動物本身，故用"仁術"來掩耳盜鈴，是無傷的。我所謂吃葷吃素無關大體，意思就在於此。淺見的人，執着小體，斤斤計較：洋蠟燭用獸脂做，故不宜點；貓要吃老鼠，故不宜養；沒有雄雞交合而生的蛋可以吃得……這樣地鑽進牛角尖裏去，真是可笑。若不顧小失大，能以愛物之心愛人，原也無妨，讓他們鑽進牛角尖裏去碰釘子吧。但這些人往往自私自利，有我無人，又往往以此做買賣，以此圖利，靠此吃飯，褻瀆佛法，非常可惡。這些人簡直是一種瘋子，一種惹人討嫌的人。所以我瞧他們不起，我懊悔自己吃素，我不屑與他們為伍。

真是信佛，應該理解佛陀四大皆空之義，而屏除私利；應該體會佛陀的物我一體，廣大慈悲之心，而護愛羣生。至少，也應知道親親而仁民，仁民而愛物之道。愛物並非愛惜物的本身，乃是愛人的一種基本練習。不然，就是"今恩足以及禽獸而功不至於百姓"的齊宣王。上述這些人，對物則憬憬愛惜，對人間痛癢無關，已經

是循流忘源，見小失大，本末顛倒的了。再加之於自己唯利是圖，這真是世間一等愚癡的人，不應該稱為佛徒，應該稱之為"反佛徒"。

因為這種人世間很多，所以我的老姑母看見我的房子被燒了，要說"佛無靈"的話，所以某君要把這話收入詩中。這種人大概是想我曾經吃素，曾經作《護生畫集》，這是一筆大本錢！拿這筆大本錢同佛做買賣所獲的利，至少應該是別人的房子都燒了而我的房子毫無損失。便宜一點，應該是我不必逃避，而敵人的炸彈會避開我；或竟是我做漢奸發財，再添造幾間新房子和妻子享用，正規軍都不得罪我。今我沒有得到這些利益，只落得家破人亡（流亡也），全家十口飄零在五千里外，在他們看來，這筆生意大蝕其本！這個佛太不講公平交易，安得不罵"無靈"？

我也來同佛做買賣吧。但我的生意經和他們不同：我以為我這次買賣並不蝕本，且大得其利。佛畢竟是有靈的。人生求利益，謀幸福，無非為了要活，為了"生"。但我們還要求比"生"更貴重的一種東西，就是古人所謂"所欲有甚於生者"。這東西是甚麼？平日難於說定，現在很容易說出，就是"不做亡國奴"，就是"抗

敵救國"。與其不得這東西而生，寧願得這東西而死。因為這東西比"生"更為貴重。現在佛已把這宗最貴重的貨物交付我了。我這買賣豈非大得其利？房子不過是"生"的一種附飾而已。我得了比"生"更貴的貨物，失了"生"的一件小小的附飾，有甚麼可惜呢？我便宜了！佛畢竟是有靈的。

葉聖陶先生的《抗戰週年隨筆》中說："……我在蘇州的家屋至今沒有毀。我並不因為它沒有毀而感到歡喜。我希望它被我們遊擊隊的槍彈打得七穿八洞，我希望它被我們正規軍隊的大炮轟得屍骨無存，我甚而至於希望它被逃命無從的寇軍燒個乾乾淨淨。"他的房子，聽說建成才兩年，而且比我的好。他如此不惜，一定也獲得那樣比房子更貴重的東西在那裏。但他並不吃素，並不作《護生畫集》，即他沒有下過那種本錢。佛對於沒有本錢的人，也把貴重貨物交付他。這樣看來，對佛買賣這種本錢是沒有用的。畢竟，對佛是不可做買賣的。

廿七年（1938）七月二十四日於桂林

我與弘一法師
—— 廈門佛學會講稿

　　我十七歲入杭州浙江第一師範，廿一歲畢業以後沒有升學。我受中等學校以上學校教育，只此五年。這五年間，弘一法師，那時稱為李叔同先生，便是我的圖畫、音樂教師。圖畫、音樂兩科，在現在的學校裏是不很看重的；但是奇怪得很，在當時我們的那間浙江第一師範裏，看得比英國算還重。我們有兩個圖畫專用的教室，許多石膏模型，兩架鋼琴，五十幾架風琴。我們每天要花一小時去練習圖畫，花一小時以上去練習彈琴。大家認為當然，恬不為怪，這是甚麼緣故呢？因為李先生的人格和學問，統制了我們的感情，

折服了我們的心。他從來不罵人，從來不責備人，態度謙恭，同出家後完全一樣；然而個個學生真心的怕他，真心的學習他，真心的崇拜他。我便是其中之一人。因為就人格講，他的當教師不為名利，為當教師而當教師，用全副精力去當教師。就學問講，他博學多能，其國文比國文先生更高，其英文比英文先生更高，其歷史比歷史先生更高，其常識比博物先生更富，又是書法金石的專家，中國話劇的鼻祖。他不是只能教圖畫、音樂，他是拿許多別的學問為背景而教他的圖畫、音樂。夏丏尊先生曾經說：“李先生的教師是有後光的。”像佛菩薩那樣有後光，怎不教人崇拜呢？而我的崇拜他，更甚於他人。大約是我的氣質與李先生有點相似，凡他所歡喜的，我都歡喜。我在師範學校，一二年級都考第一名；三年級以後忽然降到第二十名，因為我曠廢了許多師範生的功課，而專心於李先生所喜的文學藝術，一直到畢業。畢業後我無力升大學，借了些錢到日本去遊玩，沒有進學校，看了許多畫展，聽了許多音樂會，買了許多文藝書，一年後回國，一方面當教師，一方面埋頭自習，一直自習到現在，對李先生的藝術還是迷戀不捨。李先生早已由藝

術而昇華到宗教而成正果，而我還彷徨在藝術宗教的十字街頭，自己想想，真是一個不肖的學生！

他怎麼由藝術昇華到宗教呢？當時人都詫異，以為李先生受了甚麼刺激，忽然"遁入空門"了。我卻能理解他的心，我認為他的出家是當然。我以為人的生活，可以分作三層：一是物質生活，二是精神生活，三是靈魂生活。物質生活就是衣食。精神生活就是學術文藝。靈魂生活就是宗教。"人生"就是這樣的一個三層樓。懶得（或無力）走樓梯的，就住在第一層，即把物質生活弄得很好，錦衣肉食、尊榮富貴、孝子慈孫，這樣就滿足了。這也是一種人生觀。抱這樣的人生觀的人，在世間佔大多數。其次，高興（或有力）走樓梯的，就爬上二層樓去玩玩，或者久居在裏頭。這就是專心學術文藝的人。他們把全力貢獻於學問的研究，把全心寄託於文藝的創作和欣賞。這樣的人，在世間也很多，即所謂"智識分子"、"學者"、"藝術家"。還有一種人，"人生慾"很強，腳力很大，對二層樓還不滿足，就再走樓梯，爬上三層樓去。這就是宗教徒了。他們做人很認真，滿足了"物質慾"還不夠，滿足了"精神慾"還不

夠，必須探求人生的究竟。他們以為財產子孫都是身外之物，學術文藝都是暫時的美景，連自己的身體都是虛幻的存在。他們不肯做本能的奴隸，必須追究靈魂的來源，宇宙的根本，這才能滿足他們的"人生慾"。這就是宗教徒——世間就不過這三種人。我雖用三層樓為比喻，但並非必須從第一層到第二層，然後再到第三層。有很多人，從第一層直上第三層，並不需要在第二層勾留。還有許多人連第一層也不住，一口氣跑上三層樓。不過我們的弘一法師，是一層一層的走上去的。弘一法師的"人生慾"非常之強！他的做人，一定要做得徹底。他早年對母盡孝，對妻子盡愛，安住在第一層樓中。中年專心研究藝術，發揮多方面的天才，便是遷居在二層樓了。強大的"人生慾"不能使他滿足於二層樓，於是爬上三層樓去，做和尚，修淨土，研戒律，這是當然的事，毫不足怪的。做人好比喝酒：酒量小的，喝一杯花雕酒已經醉了；酒量大的，喝花雕嫌淡，必須喝高粱酒才能過癮。文藝好比是花雕，宗教好比是高粱。弘一法師酒量很大，喝花雕不能過癮，必須喝高粱。我酒量很小，只能喝花雕，難得喝一口高粱而已。但喝花雕的人，頗能理解

喝高粱者的心。故我對於弘一法師的由藝術昇華到宗教，一向認為當然，毫不足怪的。

藝術的最高點與宗教相接近。二層樓的扶梯的最後頂點就是三層樓，所以弘一法師由藝術昇華到宗教，是必然的事。弘一法師在閩中，留下不少的墨寶。這些墨寶，在內容上是宗教的，在形式上是藝術的 —— 書法。閩中人士久受弘一法師的熏陶，大都富有宗教信仰及藝術修養。我這初次入閩的人，看見這情形非常歆羨，十分欽佩！

前天參拜南普陀寺，承廣洽法師的指示，瞻觀弘一法師的故居及其手種楊柳，又看到他所創辦的佛教養正院。廣洽法師要我為養正院書聯，我就集唐人詩句："須知諸相皆非相，能使無情盡有情"，寫了一副。這對聯掛在弘一法師所創辦的佛教養正院裏，我覺得很適當。因為上聯說佛經，下聯說藝術，很可表明弘一法師由藝術昇華到宗教的意義。藝術家看見花笑，聽見鳥語，舉杯邀明月，開門迎白雲，能把自然當作人看，能化無情為有情，這便是"物我一體"的境界。更進一步，便是"萬法從心"、"諸相非相"的佛

教真諦了。故藝術的最高點與宗教相通。最高的藝術家有言："無聲之詩無一字，無形之畫無一筆。"可知吟詩描畫，平平仄仄，紅紅綠綠，原不過是雕蟲小技，藝術的皮毛而已。藝術的精神，正是宗教的。古人云："文章一小技，於道未為尊。"又曰："太上立德，其次立言。"弘一法師教人，亦常引用儒家語："士先器識而後文藝。"所謂"文章"、"言"、"文藝"，便是藝術；所謂"道"、"德"、"器識"，正是宗教的修養。宗教與藝術的高下重輕，在此已經明示。三層樓當然在二層樓之上的。

我腳力小，不能追隨弘一法師上三層樓，現在還停留在二層樓上，斤斤於一字一筆的小技，自己覺得很慚愧。但亦常常勉力爬上扶梯，向三層樓上望望。故我希望：學宗教的人，不須多花精神去學藝術的技巧，因為宗教已經包括藝術了。而學藝術的人，必須進而體會宗教的精神，其藝術方有進步。久駐閩中的高僧，我所知道的還有一位太虛法師。他是我的小同鄉，從小出家的。他並沒有弄藝術，是一口氣跑上三層樓的。但他與弘一法師，同樣地是曠世的高僧，同樣地為世人所景仰。可知在世間，宗教高於一切。在人的

修身上，器識重於一切。太虛法師與弘一法師，異途同歸，各成正果。文藝小技的能不能，在大人格上是毫不足道的。我願與閩中人士以二法師為模範而共同勉勵。

<div align="right">民國卅七（1948）年十一月廿八日</div>

燕巢板窗上

蝴蝶來訪

漏網

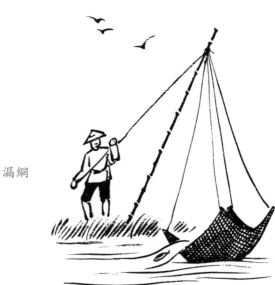

恢復自由

前面好青山

春來了

好鳥枝頭亦朋友

日長蝴蝶飛

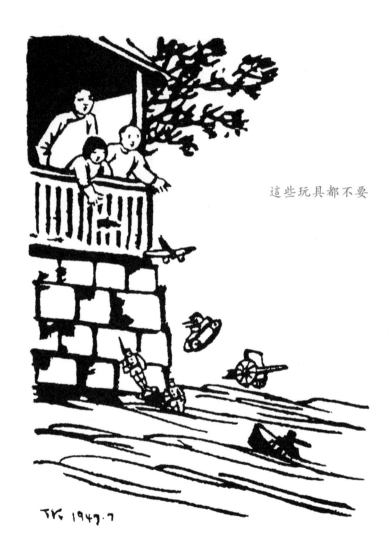

這些玩具都不要

TK 1947.7

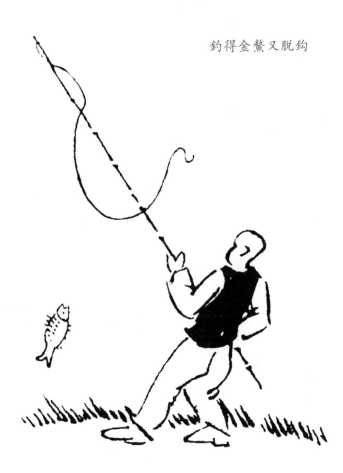

釣得金鰲又脫鈎

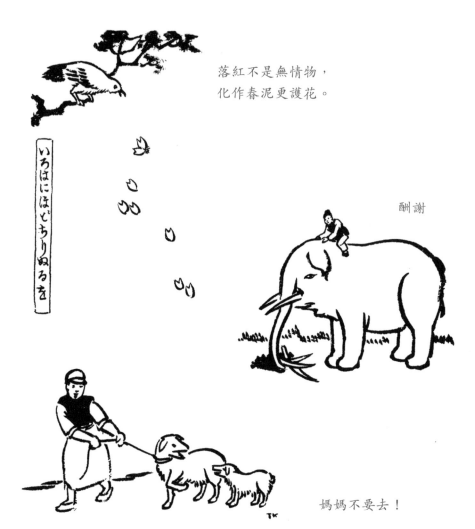

落紅不是無情物，
化作春泥更護花。

酬謝

媽媽不要去！

協助築巢

瞉弱故反之

遇救

釜底抽薪

人之初，
性本善。

殉侶

楊枝淨水

沉溺

！ ！ ！

黄蜂何處知消息，
便解尋香隔舍來。

親摘園中蔬，
敬奉君子宴。

香餌自香魚不食，
釣竿只好立蜻蜓。

被棄的小貓

青山個個伸頭看，
看我庵中吃苦茶。

W. 140

老牛亦是知音者，
橫笛聲中緩步行。

燕子飛來枕上

陽春白雪

剪冬青聯想

此路不通！

打掃

輕紈原在手，
未忍撲雙飛。

佛心　469

牛也空兮人也閒

一曲生平樂有餘

羌笛聲聲送晚霞

黄蜂頻報春消息

母之羽

今日與明朝

還我小寶寶！"

"吾兒！？"

石上山童睡正濃

猿的歸寧

客船自載鐘聲去，
落日殘僧立寺橋。

孤雲

洗硯魚兒觸手來

佛心　477

倘使羊識字

生離歟？死別歟？

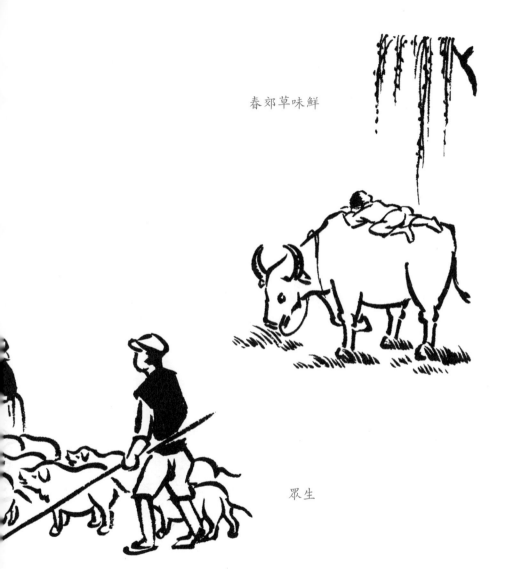

春郊草味鮮

眾生

春塘

春日小景

生機

運糧

欣欣向榮

月亮等我們

秋來見月多歸思，
曉起開籠放白鷳。

關關雎鳩，男女有別。

長歌當哭

囚徒之歌

叫哥哥

遇赦

投宿

雀巢可俯而窺

二家村

難逃

兒戲（其二）

拾遺

佛心　491

時還讀我書

大樹被砍伐，
生機並不絕。
春來怒抽條，
氣象何蓬勃。

鸛雀之家

白雲明月任西東

垂髫村女依依説，
燕子今朝又做窠。

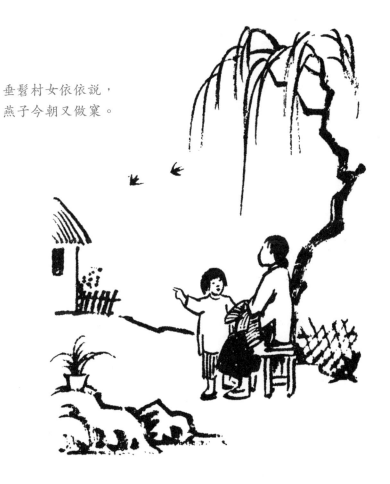

獨立無言解蛛網，
放他蝴蝶一隻飛。

無題

無題

主人登高去，
雞犬空在家。

託孤

498　三心集

鄰居

救命

勇且智

報告火警

夜未央

訣別之音

横禍

夫婦

雙雙瓦雀入門來

向導

拾貝

覓侶

白鵝

羨

雨餘春水滿

佛心　509

覆巢

黃口無飽期

助弱減強

風雨之夜的候門者

大丹一粒擲溪水，
禽魚草木皆長生。

但令四海常豐稔，
不嫌人間鼠雀多。

晨雞

方長不折

唯有舊巢燕，
主人貧亦歸。

催喚山童為解圍

佛心　517

遊山

燕歸人未歸

穿花蛺蝶深深見，
點水蜻蜓款款飛。

蜂救飛蛾

願共甘苦

簷別度絲將為風

留得殘枝葉自生

投井

草不知名略似蘭

客來不入門，坐愛千年樹。

不忮之誠，
信於異類。

天地好生

佛心　525

飛來白鳥似相識

草菅生命

翩翩新來燕

落日呼歸白鼻豚

上坡

黃鶯久住渾相識，
欲別頻啼四五聲。

降災

籃中魚蛤

雙鳧

炮烙

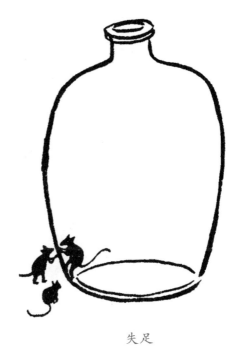

失足

用莖吸養料，
苟且延殘生。

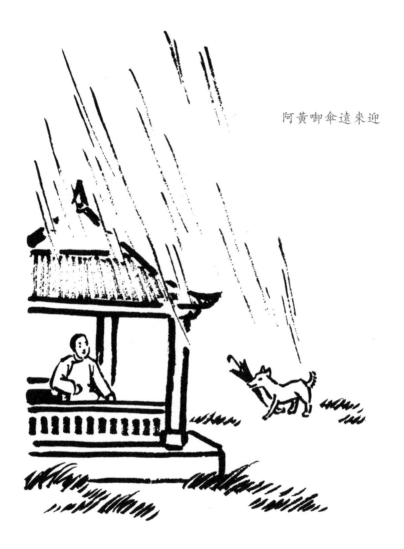

阿黃啣傘遠來迎

好春光

新竹成陰無彈射，
不妨同享北窗風。

窗前好鳥似嬌兒

秋聲悽咽

櫻佔梅瓶蝶淚垂

痛快的夢

菊萎猶開臥地花

佛心 537

團圞

烹鱔

魚游沸水中

天地為室廬，
園林是鳥籠。

施恩即望報，
吾非斯人徒。

瘦竹迸生僧坐石

暗殺（其一）

暗殺（其二）

被攄

誘殺

綢繆牖戶

溪邊不垂釣

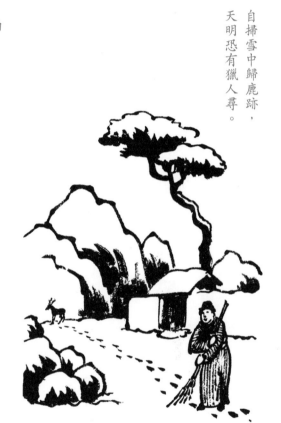

自掃雪中歸鹿跡，
天明恐有獵人尋。

佛心 545

平等

THEY ARE THE EYES OF EQUALS
—TURGENIEV—

惠而不費

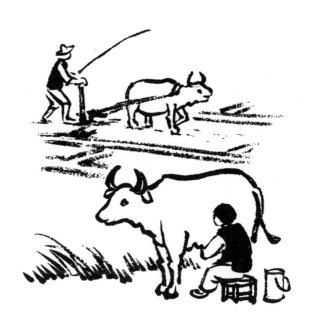

農夫與乳母

冬日的同樂

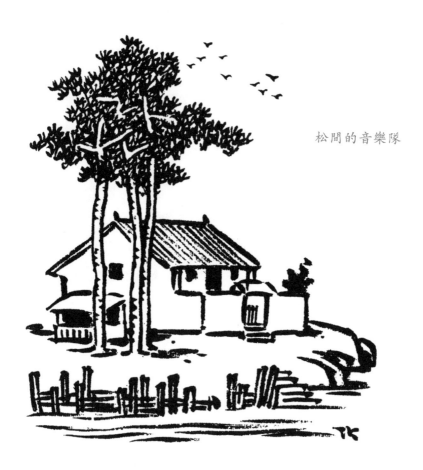

松間的音樂隊

悲鳴送子

幸福的同情

勿折花木

唧泥帶得落花歸

中秋同樂會

柳浪聞鶯

我來施食爾垂鉤

螞蟻搬家

同盟鷗鷺

餘糧及雞犬

月子彎彎照九州，
幾家歡笑幾家愁。

1946

秋來見月多歸思，
曉起開籠放鷓鴣。

大樹王

小貓親人

小貓似小友，
憑肩看畫圖。

白象及其五子

樹的受刑

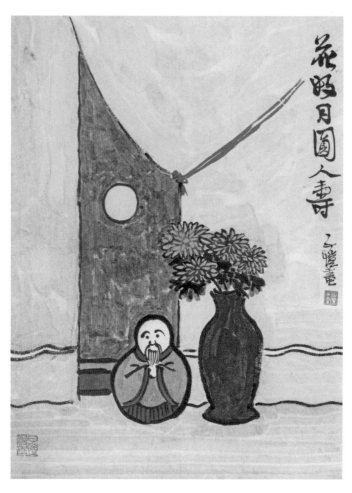

花好月圓人壽

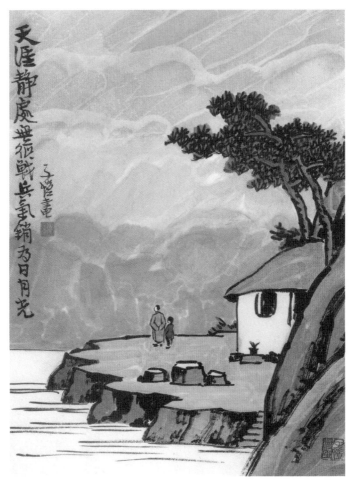

天涯靜處無征戰，兵氣銷為日月光。

孤雲

因過竹院逢僧話，
又得浮生半日閒。

褵負其子

被棄的貓

編後小記

　　三十年前的春天，1991 年 3 月 13 日，一早，我從杭州武林門車站乘長途車，10 點許到達桐鄉縣城，然後買了下午 2 點去石門鎮的車票。等到正午，發現長途站有租賃自行車的，問了一下，騎去石門也不過半個多小時，乾脆退了票，租了車，立馬開行。一路金黃金黃的油菜花，讓我這個北方佬大飽眼福，毫不覺累，可謂愉快之旅。石門乃大鎮，運河從鎮中穿過，水量豐沛，整日裏貨運船隻馬達"突突突"不停；岸邊一間一間商舖不稍間隔，厚木門板卸下整齊排在店舖外，店內商貨一目了然。這些南方才有的景象給我留下很深印象。豐子愷家老宅在運河邊，緣緣堂在其後——我此行

的目的地。年初，朋友們約我寫《豐子愷傳》，我是為此專程來拜謁豐子愷先生了。

由豐子愷老友廣洽法師募資重建的緣緣堂早已設為"豐子愷紀念館"。在桐鄉縣城書店買不到的關於豐子愷的書，這裏都有，喜購多冊。紀念館負責人豐桂女士囑我："你寫的傳記出版後，務必寄給紀念館一本存念！"她還告訴我豐子愷研究專家陳星在杭州的地址（陳星後來成為我的好友）。在石門盤桓兩個多小時，騎車回城，再乘長途車返杭（武林廣場），晚上 7 點剛過。

書出版後，我遵囑寄給豐桂女士一冊，至今擺放在紀念館的櫥櫃裏。在書的《後記》中，我寫了這樣一段話：

> 這本小書，我從今年元旦動手準備，寫完已是 9 月末了。寫之中，談不上多少甘苦，要説有點甚麼，那就是"充實"，或者説是"和諧"。當初朋友們約我寫時，我曾猶豫。可是他們説，豐子愷最適合你！他們還代我收集了許多材料。於是，我下了一個決心：一定要寫完它……豐氏的性情愛好，豐氏作品的韻味，乃至豐氏對人間萬

事、宇宙之謎的惆悵與悲哀，都能引起我的共鳴，所以在寫作中，我感到了一種傾訴的快樂，準確些説，就是達到了一種和諧。

朋友當時幫我給書起的名字是《佛心與文心——豐子愷》。如今我體會，更準確些，豐子愷的作品可以概括為"三心"：童心、詩心和佛心，所以就把它拿來作新版豐子愷讀本的書名。轉眼三十年了。我特別欣喜地看到，豐子愷像 20 世紀五六十年代那樣，又回到了民間，更廣大的民間。他是真正意義上的"人民藝術家"。無須我再囉嗦甚麼了。

此編得到子愷先生的外孫楊子耘兄鼎助，特致謝意。

汪家明

2021 年初秋 北京十里堡